名画再现

元代花鸟画

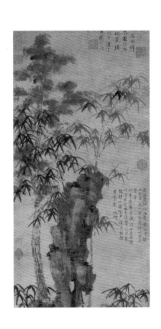

浙江人民美术出版社

图书在版编目（ＣＩＰ）数据

元代花鸟画 /《名画再现》编委会编. -- 杭州：
浙江人民美术出版社, 2015.5
（名画再现）
ISBN 978-7-5340-4312-3

Ⅰ.①元… Ⅱ.①名… Ⅲ.①花鸟画－作品集－中国
－元代 Ⅳ.①J222.47

中国版本图书馆CIP数据核字(2015)第068149号

责任编辑：杨海平
装帧设计：龚旭萍
责任校对：黄　静
责任印制：陈柏荣

文字整理：韩亚明　杨可涵
　　　　　袁　媛　吴大红
统　　筹：王武优　郑涛涛
　　　　　王诗婕　余　娇
　　　　　黄秋桃　何一远
　　　　　张腾月　刘亚丹

名画再现——元代花鸟画

出版发行　浙江人民美术出版社
　　　　　（杭州市体育场路347号　http://mss.zjcb.com）
经　　销　全国各地新华书店
制版印刷　浙江海虹彩色印务有限公司
版　　次　2015年5月第1版·第1次印刷
开　　本　965mm×1270mm　1/16
印　　张　6.5
印　　数　0,001-1,500
书　　号　ISBN 978-7-5340-4312-3
定　　价　80.00元

如有印装质量问题，影响阅读，请与承印厂联系调换。

图版目录

元代花鸟画赏鉴

　　元代绘画的发达，突出的是文人画。士大夫的论画标准，以文人画在绘画中为最超逸、最高尚；对于民间绘画，则带有阶级偏见，认为"此画之下者也"。

　　这个时期，水墨写意画的风格显得很别致。此时文人画家进一步提出把书法归结到画法上。元初最有影响的画家赵孟頫在《秀石疏竹图》卷中题诗道："石如飞白木如籀，写竹还于八法通。若也有人能会此，须知书画本来同。"此后，柯九思说："写竹，干用篆法，枝用草书法，写叶用八分法，或用鲁公撇笔法。"在元人的论画中，还流行着一种"士大夫工画者必工书，其画法即书法所在"的说法。当时赵孟頫问钱选何以称士气，钱回答道："隶体耳。"并说："画史辨之，即可无翼而飞，不尔便落邪道，愈工愈远。"这种言论，都表明书法对于绘画的重要作用。对于文人画的另一个特点，吴镇说："画事为士大夫词翰之余，适一时之兴趣。"明确地道出了文人画就是文人读书弄翰的余事，同时要求文人画家要有文学修养。这个时期，普遍地出现了诗、书、画三者巧妙结合的作品，使中国绘画艺术更富有文学气息，也更富有民族风格的特色。

　　花鸟从人物画的配景地位上挣扎出来别张一军后，长期以来与人物画一样，以双钩填彩为主要表现手法。来自写生的严谨造型、精到的勾勒和妍丽的设色，深合钟鸣鼎食的皇家贵族口味。宋代院画的花鸟小品即是这门画科的经典遗存。

　　写意花鸟虽然长期沉寂，但也时见文人墨戏性质的作品，与"黄家富贵"大异其趣的五代以"野逸"著称的徐熙的"落墨法"、宋代苏轼和文同的竹石和墨竹，更自觉地显示了书法般的挥写之趣，流风及于元代而大倡于明代，陈道复和徐渭更是强化了以书入画、以意驭笔的花鸟画大家。他们的影响，直接推动了近现代大写意花鸟的极大发展。

　　元代花鸟画也在转变之中。钱选、陈琳、王渊、张中等都有一定的创造与成就。墨花、墨禽的作品，相当普遍。梅竹方面，有管仲姬、吴镇、李衎、柯九思、杨维翰、王冕、陈立善等，各有所专，画法亦日臻完备，超过了前代。

　　随着文人画的发展，元代花鸟画发生了剧烈的变化，突出的标志是墨花、墨禽的兴起与流行。这个朝代，士大夫把佛、道的"出定""厌求""无为"等观念渗透到美学思想上，对待艺术要求自然，不假雕饰。他们取法于清淡的水墨写意，追求"以素净为贵"的境界。由于文人画强调个性表现，讲求借物抒情，所以倪瓒的所谓"逸笔草草，不求形似，聊以写胸中逸气"的说法，立即得到了士大夫的赞同与呼应。同时，墨法已备，艺术技巧也达到了足以适应这种表现的要求。

墨竹的盛行，更不待言。因为唐、五代已有墨竹，宋代已有专工墨竹的画家。绘画分科，墨竹早已占了一个席位。元代不特有专门画竹的名家，就是山水画家也都兼善墨竹。"一竿潇洒，得我真情"，他们把竹比作"君子"，把写竹当作"写愁寄恨"的自遣。墨梅也于此时发展宋人"以墨点花"的传统，成为一格。至于继承宋代院体，或以"唐之边鸾，宋之徐、黄，为古今规式"的花鸟画，虽未中辍，多有画者，毕竟不兴旺。元代花鸟画发展的总趋势，不再取悦于工丽，而以清淡的水墨写意为主，成为这个时代在绘画发展上的一个特点。

近代以来，渗水性能优越的宣纸成了书画家们的所爱，这种性能的纸质，可以更加深切地体味笔墨的运作效果，自然也推动了水与墨、色酣畅淋漓的融合。古今大家所向往的"石如飞白木如籀"（元赵孟頫语）的笔意效果和"五笔七墨"（现代黄宾虹语）的深度讲究，更强化了中国画、特别是文人画传承的正脉。因此，中国画笔墨技法的最高境界，除了进一步发掘毛笔的表现功能外，更要我们发挥出蕴含于其中的书法性和文学性，而文学性还有待于我们对传统人文学科的学习和积累。因为中国画的笔墨除了"应物象形"的造型功能外，更承载着画家感情宣泄和精神感染的功能，而且，笔墨也具有相对独立的审美价值。因此，笔墨既是物质的，也是精神的，这就是中国画的核心价值所在。

《名画再现》丛书编委会

2015 年 5 月

元　代　花　鸟　画　图　版

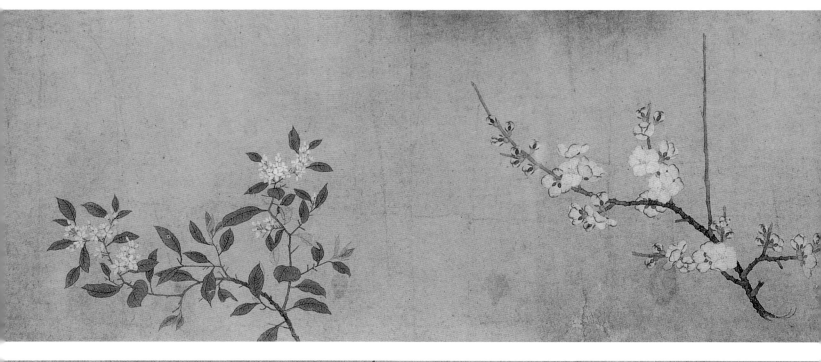

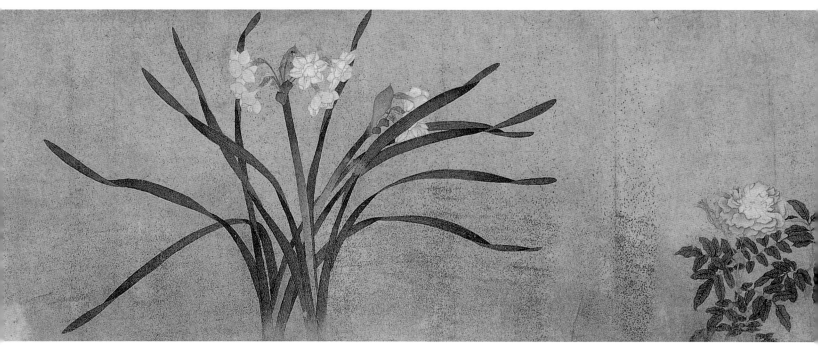

钱选 八花图卷 元 纸本设色 29.4cm×333.9cm 故宫博物院藏

钱选（公元1239—1301年），元代画家。字舜举，号玉潭、雪溪翁等。雪川（今浙江吴兴）人。南宋景定间进士，入元后不愿做官，以诗书画终其生。擅画人物、花鸟、蔬果和山水。山水师赵令穰和赵伯驹，花鸟师赵昌，人物师李公麟，却又不为宋人法度所拘，自出新意。在花鸟画从工丽向清淡的转变过程中，作出了新的贡献。赵孟頫早年曾向他请教画学。传世作品有《柴桑翁像》《八花图》卷等。

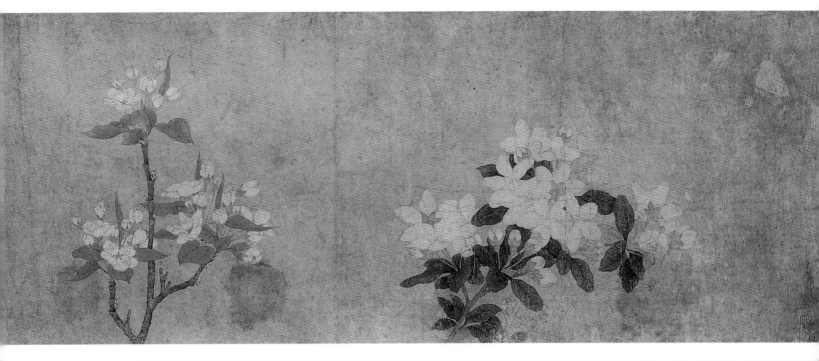

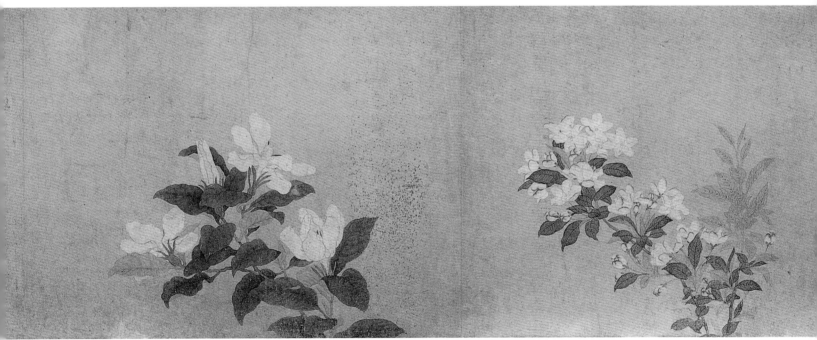

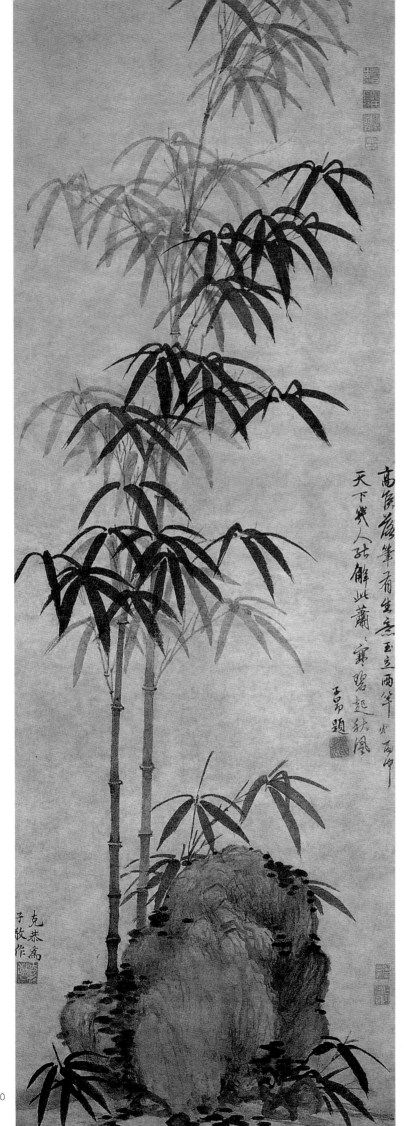

高克恭（公元1248—1310年），元代画家。字彦敬，号房山。其先西域人，后迁籍大都（现北京）房山。官至大中大夫、刑部尚书。工墨竹，亦擅山水。初师米芾父子水墨画法，后取法董源、巨然和李成之长，自创一体。评者谓其画"元气淋漓"。

高克恭　竹石图轴　元
纸本墨笔　121.6cm×42.1cm
故宫博物院藏

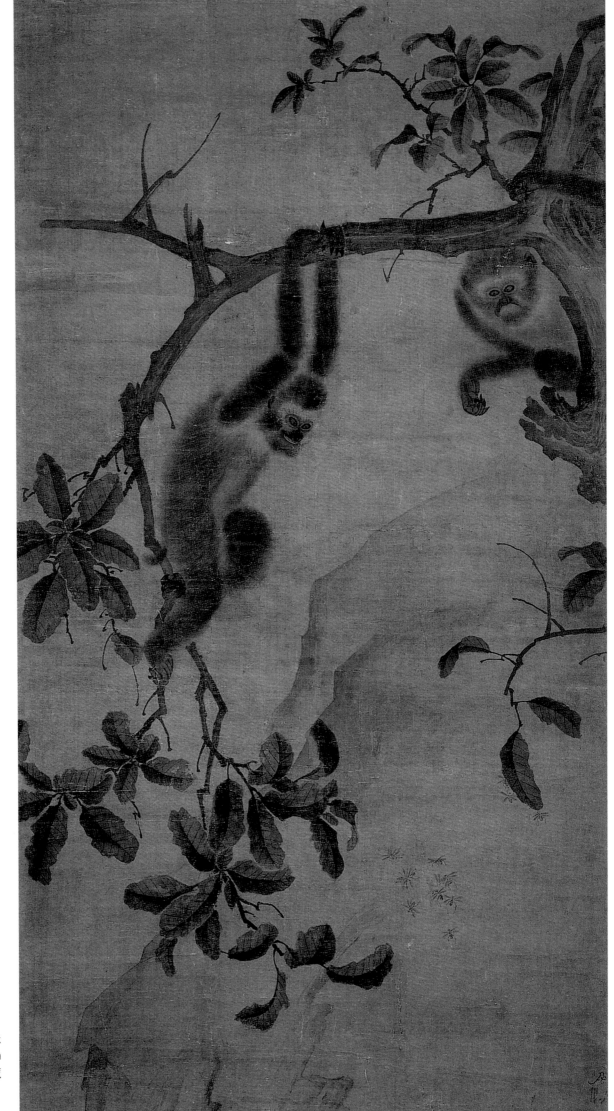

颜辉，生卒年未详。
秋月。庐陵（今江西吉
）人。多画道释人物，
画鬼，亦善画猿。传其
作《李仙像》《猿图》，
画极有情意。山西永乐宫
阳殿的有些壁画，其画风
与颜辉所作相近。颜还画
《水月观音图》，用笔甚
。对他的人物画，时人有
八面生意"的称誉。他
存世作品尚有《中山出猎
》《戏猿图》等。

颜辉　猿图轴　元
绢本设色　131.8cm×67cm
台北故宫博物院藏

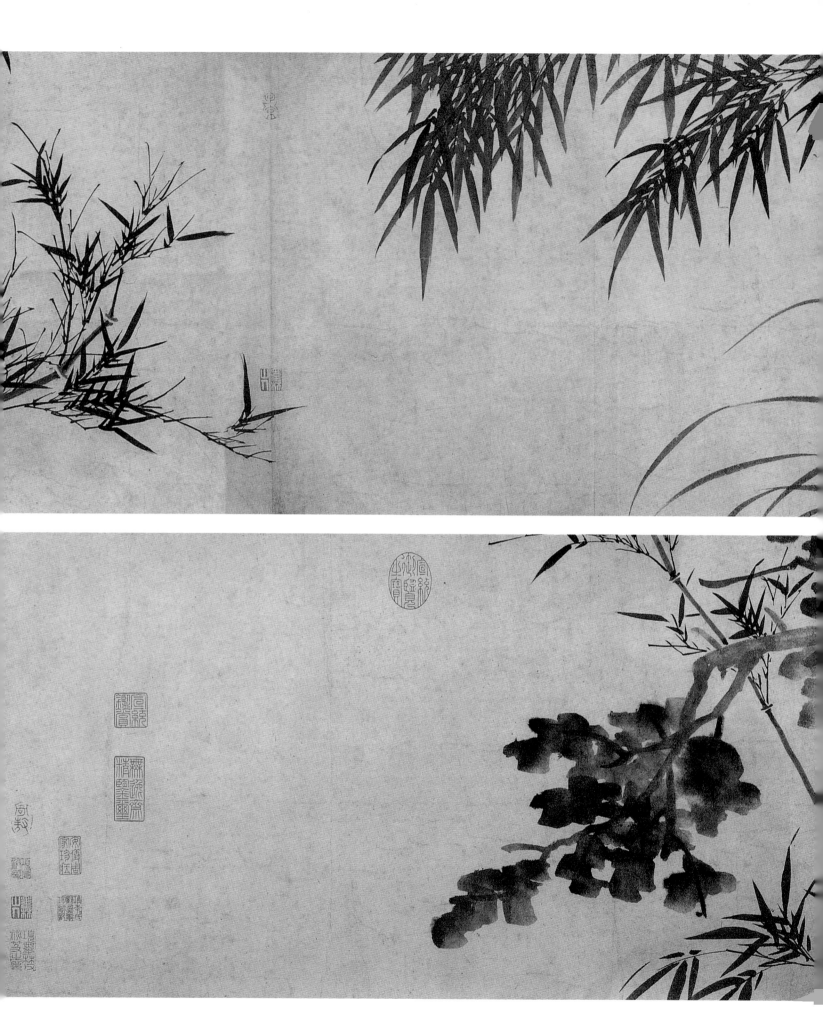

李衎　四清图卷　元　纸本墨笔　35.6cm×359cm　故宫博物院藏

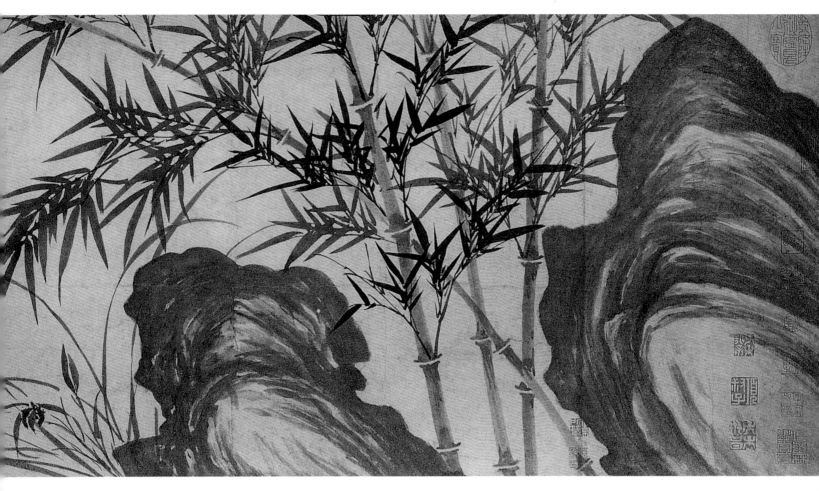

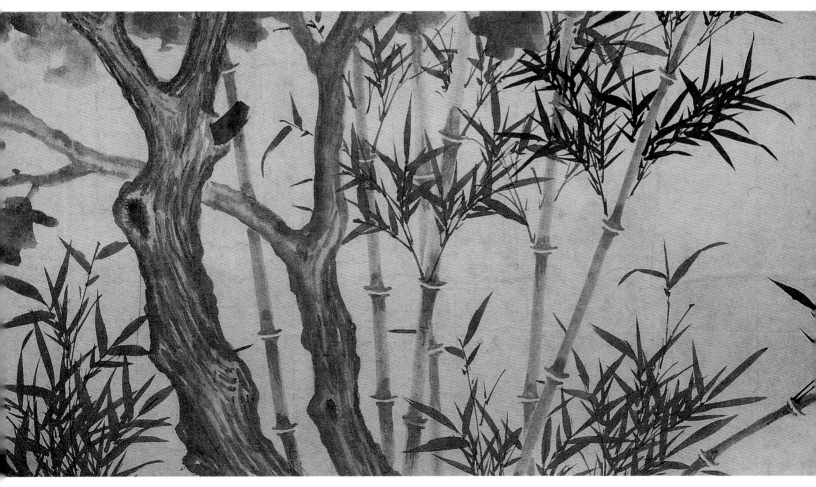

李衎（公元1254—1330年），元代画家。字仲宾，号息齐道人。苏丘（今北京）人。曾任江浙行省平章政事、吏部尚书、集贤院大学士、光禄大夫，卒后追封蓟国公。擅长画竹，初师王庭筠，后师法文同、李颇。著有《竹谱群录》七卷行世。传世作品有《双钩竹石图》《修篁树石图》《墨竹图》卷。

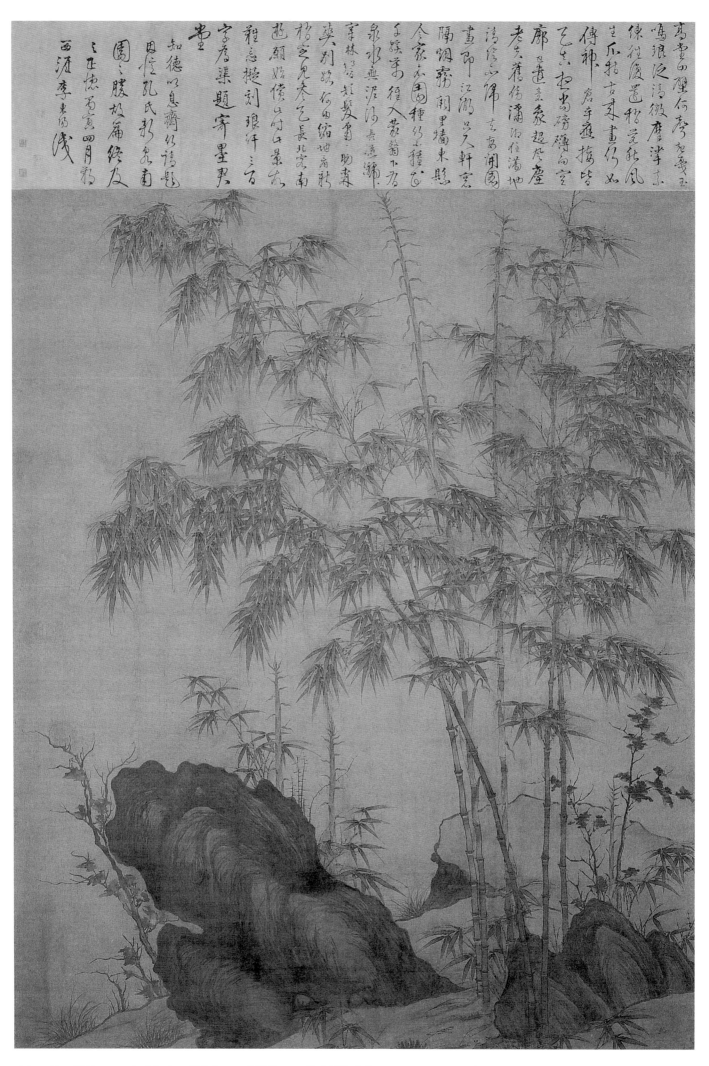

李衎　竹石图轴　元　绢本设色　185.5cm×153.7cm　故宫博物院藏

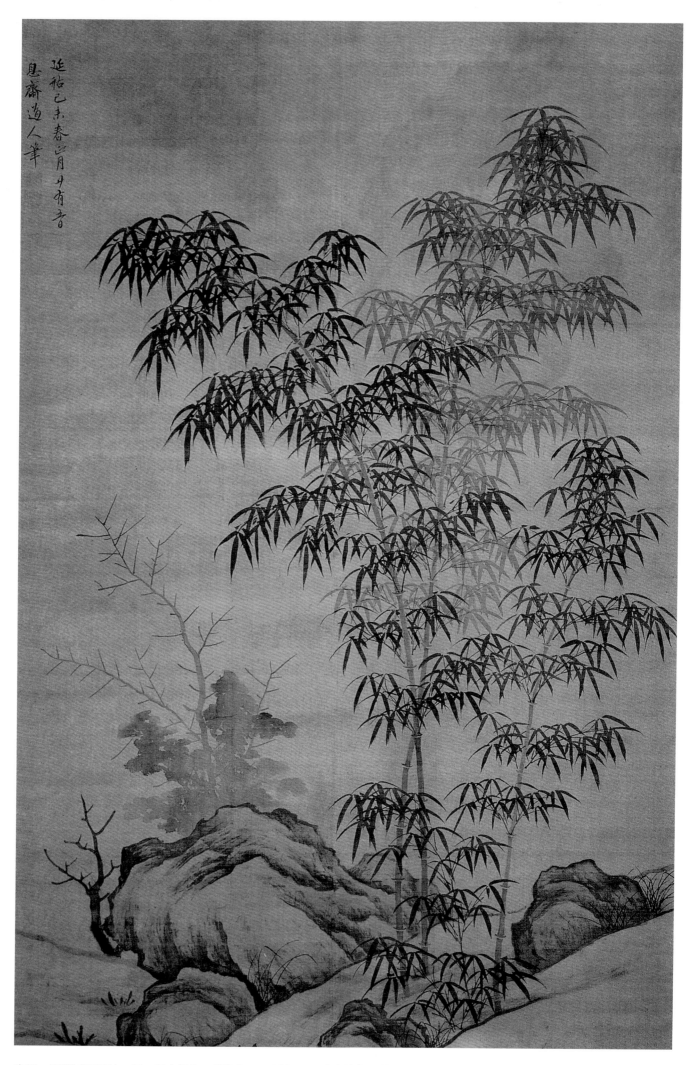

延祐己未春三月九有一
息斋道人筆

李衎　修篁树石图轴　元　绢本设色　151.5cm×100cm　南京博物院藏

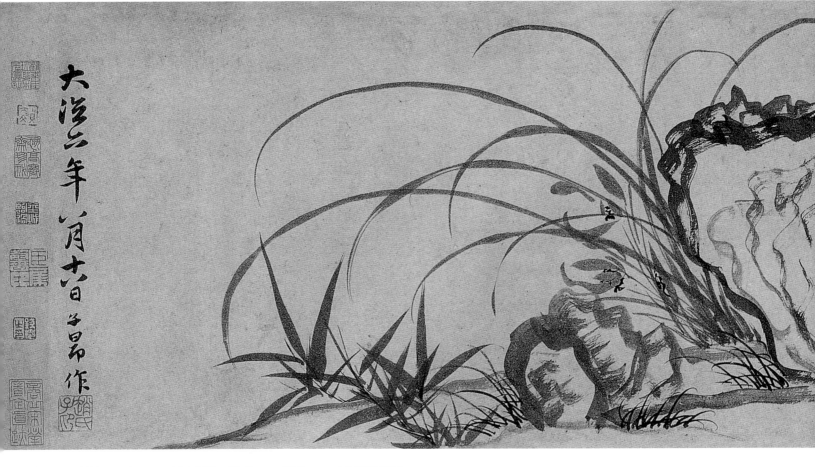

赵孟頫　兰竹石图卷　元　纸本墨笔　25.2cm×98.2cm　上海博物馆藏

　　赵孟頫（公元1254—1322年），元代画家。字子昂，号松雪。湖州（今浙江湖州）人。宋代宗室，入元，被召入都，累官翰林学士承旨。赵孟頫终其一生，更倾心于艺术创作，是元代杰出的画家和书法家。就绘画而言，他涉足山水、人物、鞍马、花鸟、竹石等多种题材，笔墨技法与绘画风格亦多样化。在绘画理论上，他主张绘画"贵有古意"，并提倡"不求形似"，反对"近世笔意"，其实质是托古改制，创一代新风。赵孟頫能绘工笔写实的作品，但更强调以书法的笔趣入画，开创了用淡墨干皴或飞白的笔法在纸上作水墨画的风气。他的绘画理论与实践，引导了元代文人画的发展方向，并对后世的绘画创作产生深远的影响。传世画迹有《重江叠嶂图》卷、《鹊华秋色图》卷等。

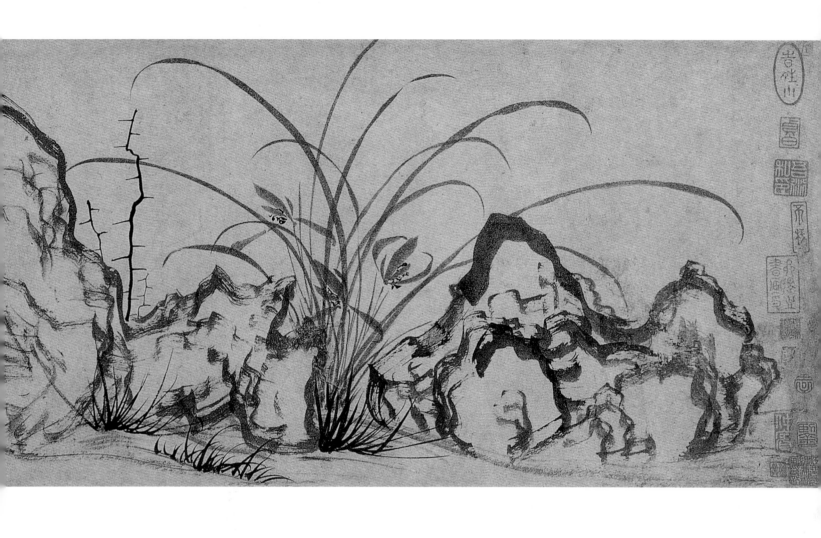

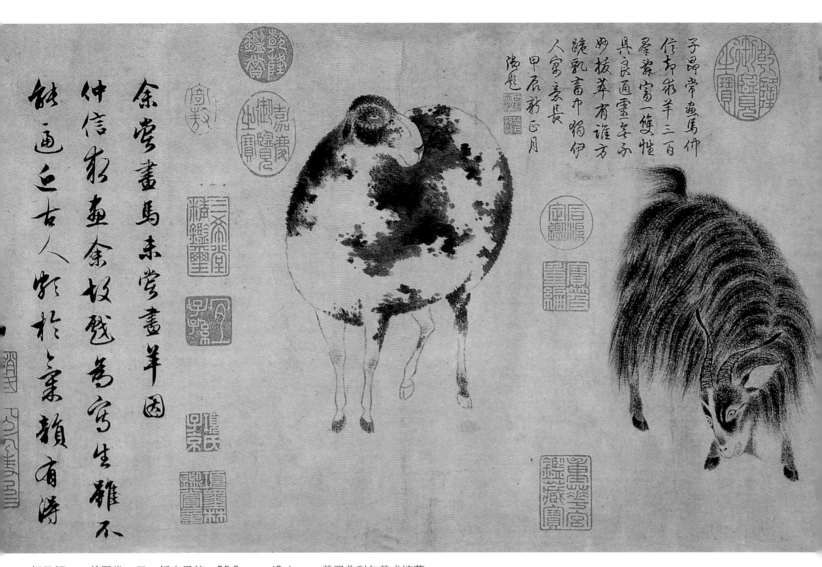

余尝画马未尝画羊因
仲信求画余故戏为写生虽不
能逼近古人颇于气韵有得

子昂常画马仲
信尔求羊三百
群牧写一双性
具之良直墨笔
妙援莘有谁方
既乳畜巾帼伊
人家芸长
甲辰新正月
脱然

赵孟頫　二羊图卷　元　纸本墨笔　25.2cm×48.4cm　美国弗利尔美术馆藏

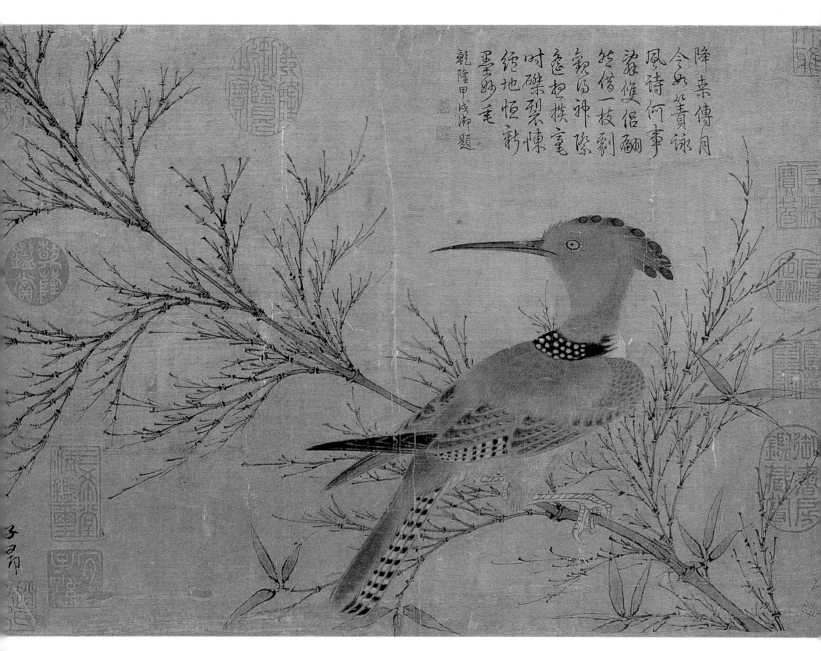

降纂傳月
今如箧詠
鳳詩何事
姿傀侶翩
於偽一枝剔
豁為神除
這担撲亳
時礫裂悚
絕地恆新
墨彩毛
乾隆甲戌御題

王頹　幽篁戴胜图卷　元　纸本设色　25.4cm×36.1cm　故宫博物院藏

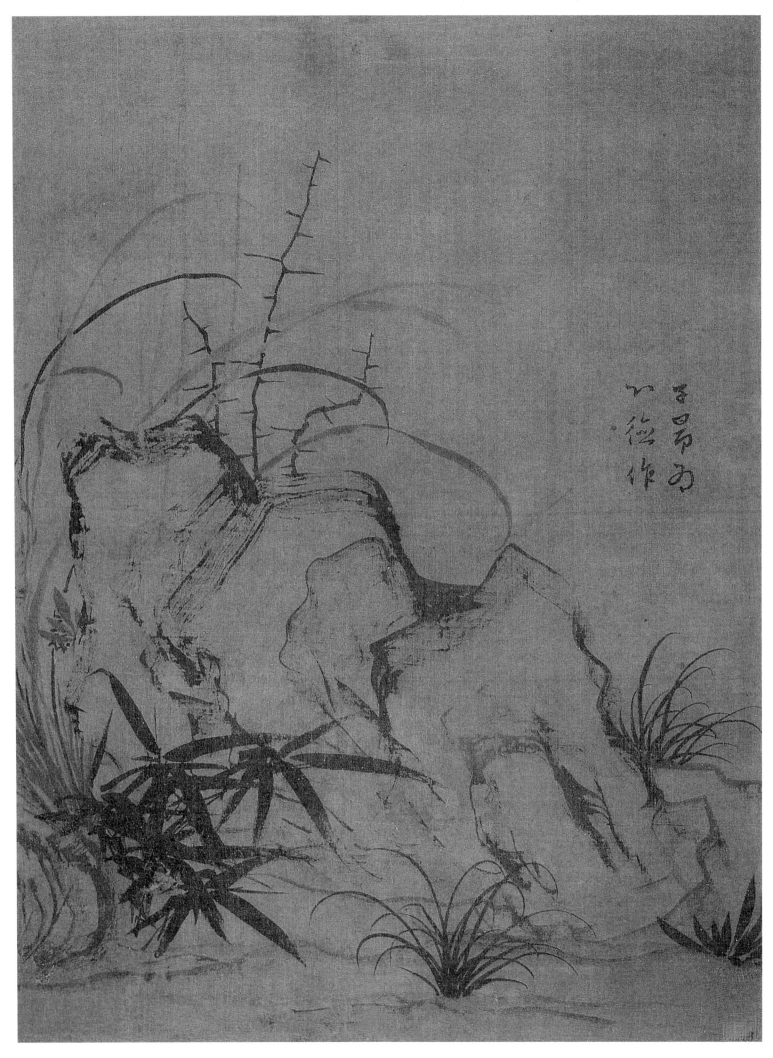

赵孟頫　兰石图轴　元　绢本墨笔　44.6cm×33.5cm　上海博物馆藏

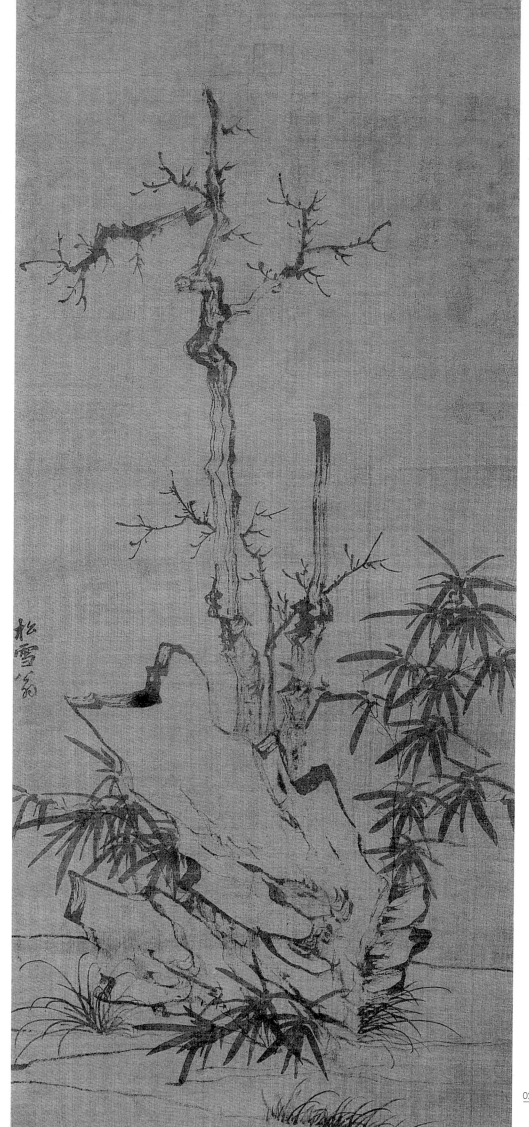

赵孟頫　古木竹石图轴　元
绢本墨笔　108.2cm×48.8cm
故宫博物院藏

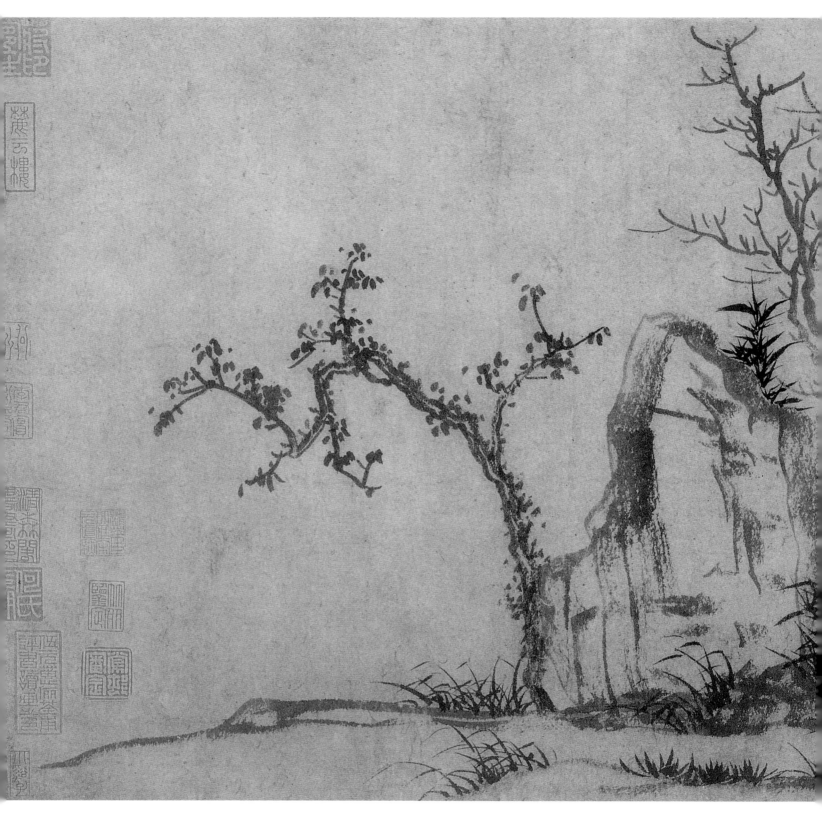

赵孟頫　秀石疏林图卷　元　纸本设色　27.5cm×62.8cm　故宫博物院藏

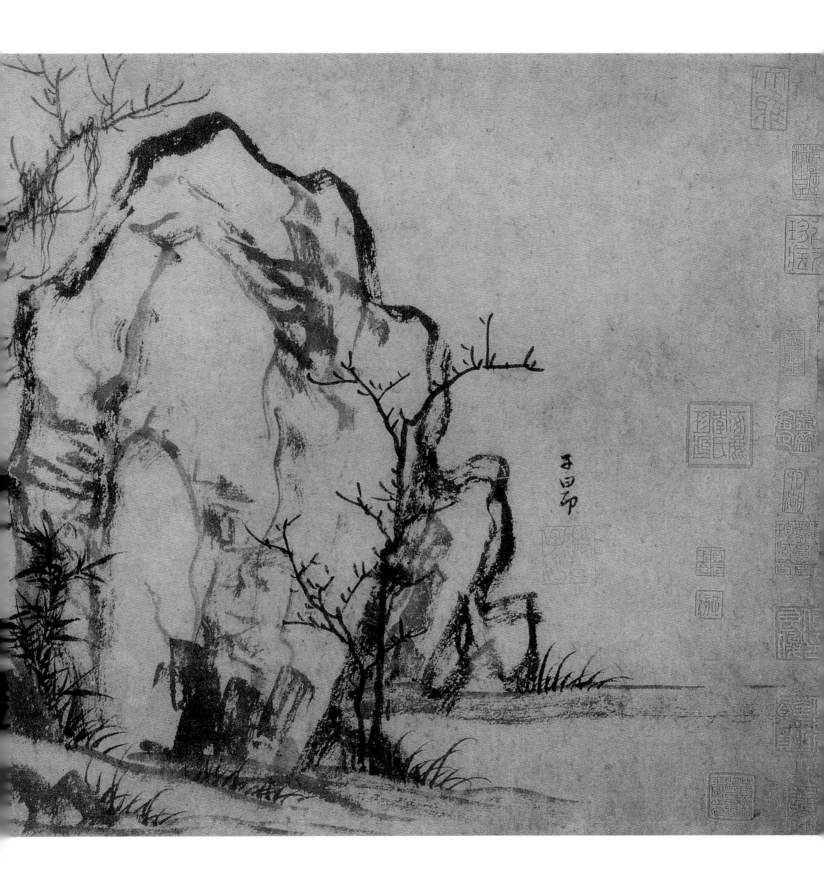

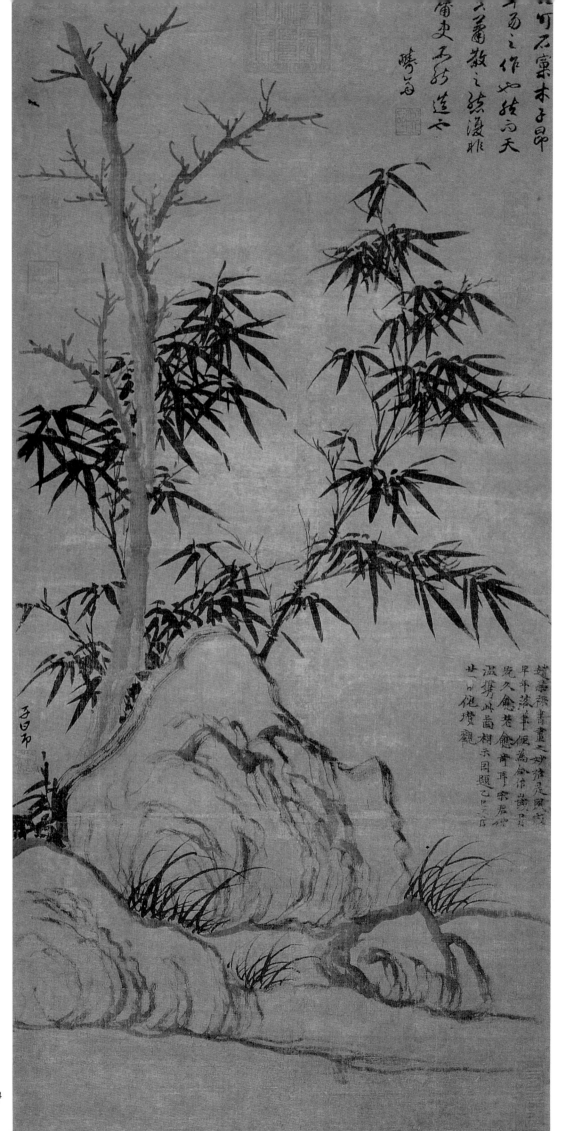

赵孟頫　窠木竹石图轴　元
绢本墨笔　99.4cm×48.2cm
台北故宫博物院藏

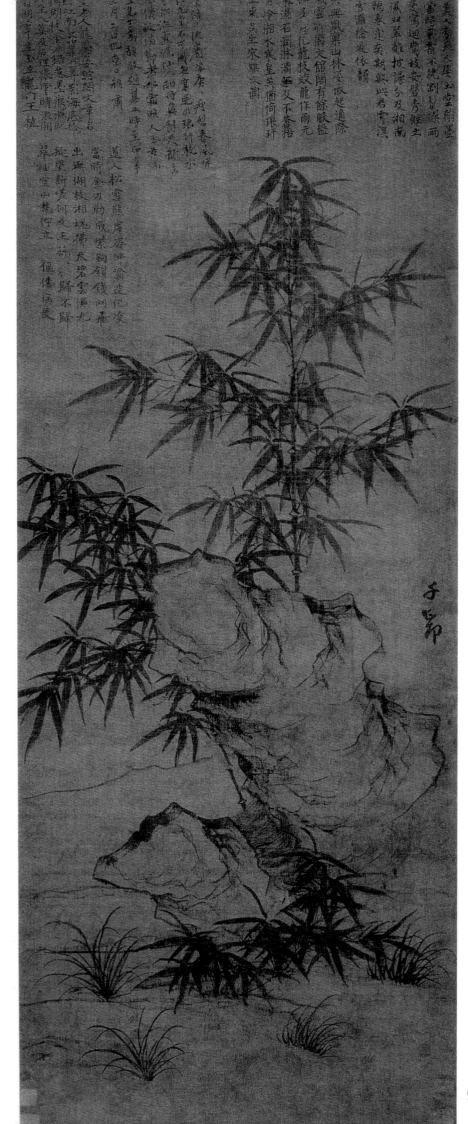

赵孟頫　竹石图轴　元
绢本墨笔　113cm×44.7cm
故宫博物院藏

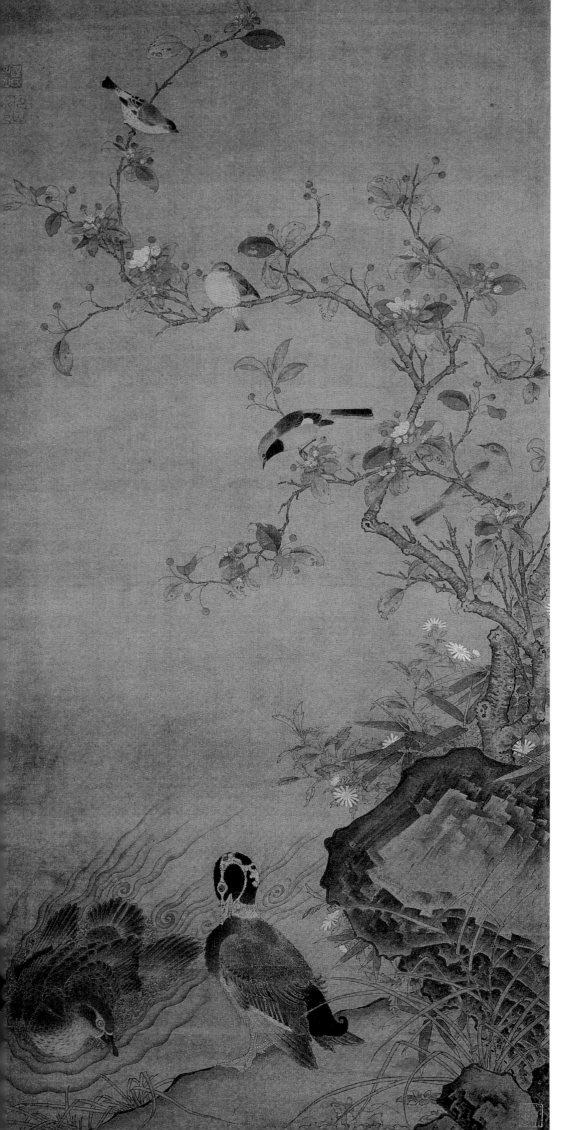

任仁发（公元1254—1327年），元代画家、水利家。字子明，号月山道人。松江（今上海）人。官至都水庸田副使。工书，擅长人物、花鸟，尤精画马。其鞍马，识者谓可与赵孟頫相匹敌，有"用笔逼龙眠""法备而神完"之誉。传世作品有《二马图》卷、《出圉图》卷等。

任仁发　春水凫鹥图轴　元
绢本设色　114.3cm×57.2cm
上海博物馆藏

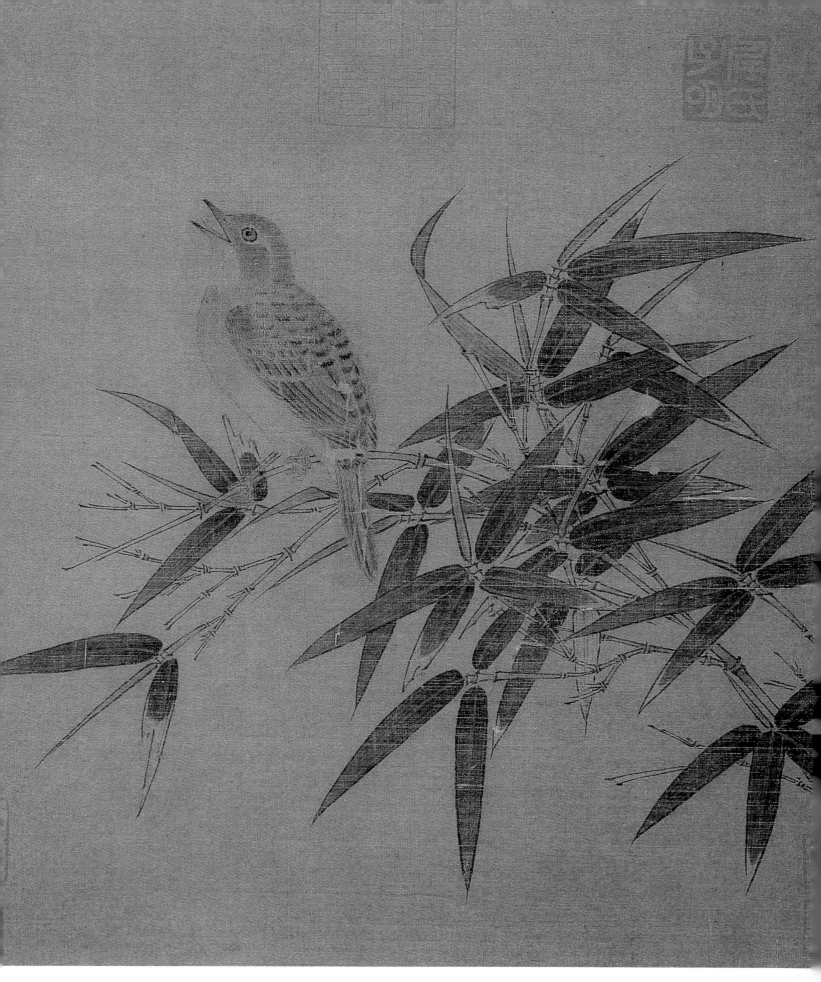

二发　竹禽图页　元　绢本设色　25.4cm×22.9cm　云南省博物馆藏

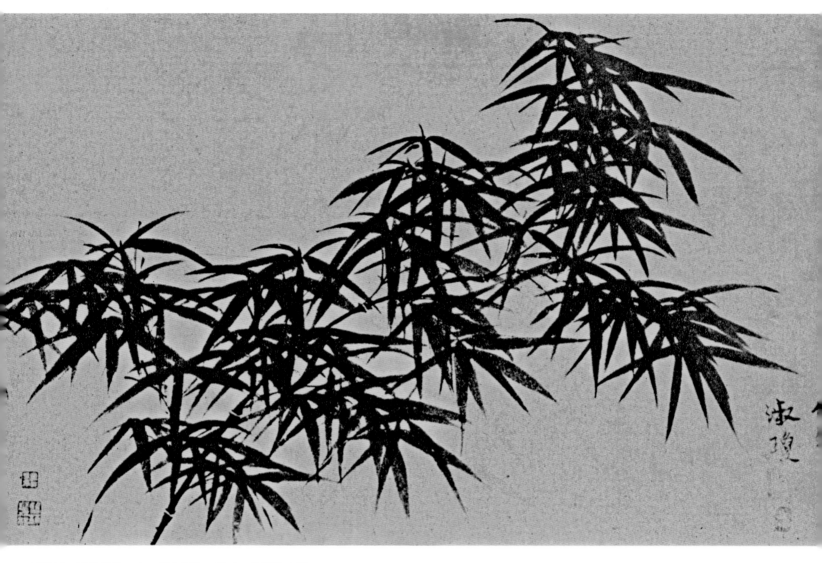

管道昇　墨竹图卷　元　纸本墨笔　尺寸、收藏地未详

　　管道昇（公元1262—1319年），字仲姬，赵孟頫的妻子。与李衎同时画竹，出自文同一派，劲挺有骨。《图绘宝鉴》评曰"晴竹新篁是其始创"，为时人争购。现存作品有《竹石图》《墨竹图》卷，笔笔疏秀，枝叶组合，别有情趣，可以立为一格。

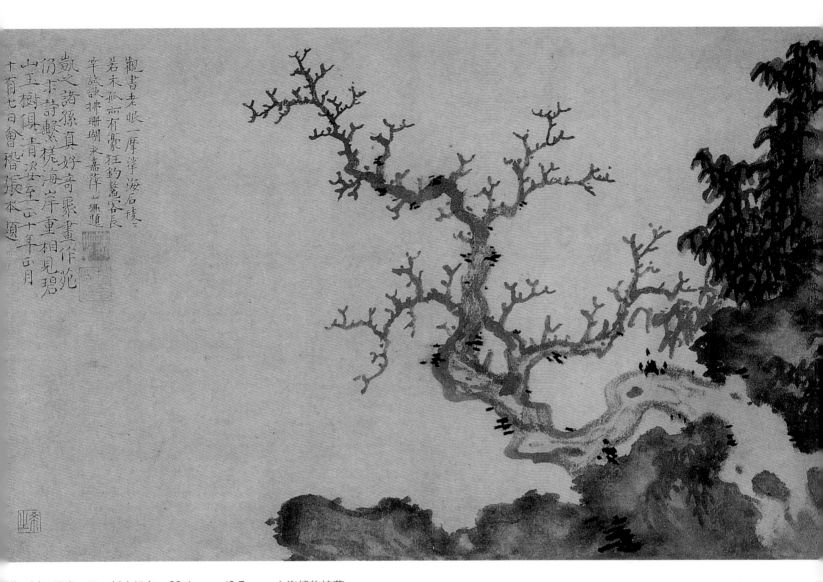

陈琳　树石图卷　元　纸本设色　30.6cm×49.7cm　上海博物馆藏

　　陈琳，生卒年不详，元代画家。字仲美。钱塘（今浙江杭州）人。其世代以绘画为业，其父陈珏即是南宋画院待诏。陈琳除克承家学外，还得孟𫖯指授，文献记载他长于师古临摹，"凡山水、花草、禽鸟，皆称其……"。传世作品有与赵孟𫖯合作的《溪凫图》轴。

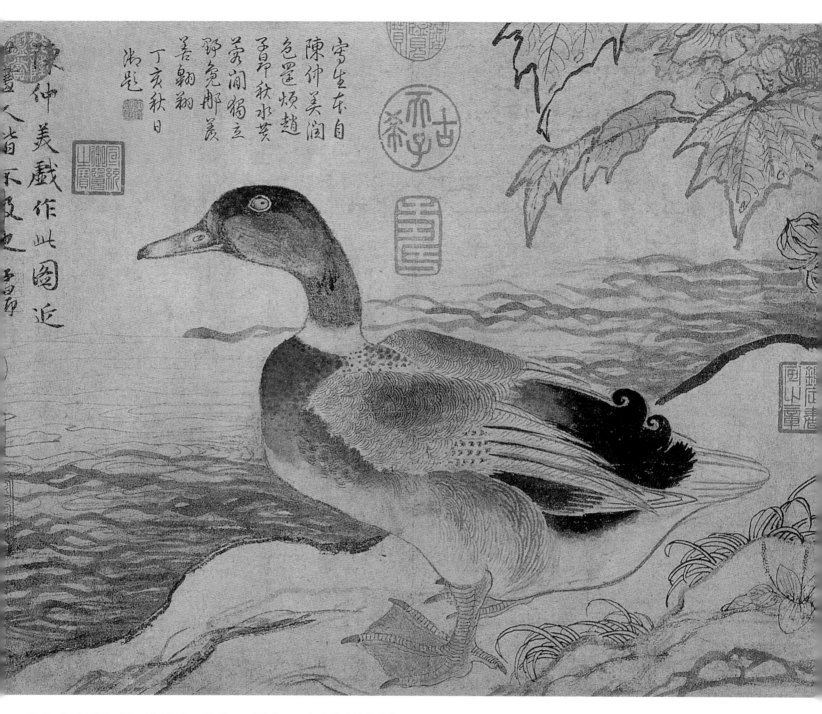

陈琳　溪凫图轴　元　纸本设色　30.5cm×37.2cm　台北故宫博物院藏

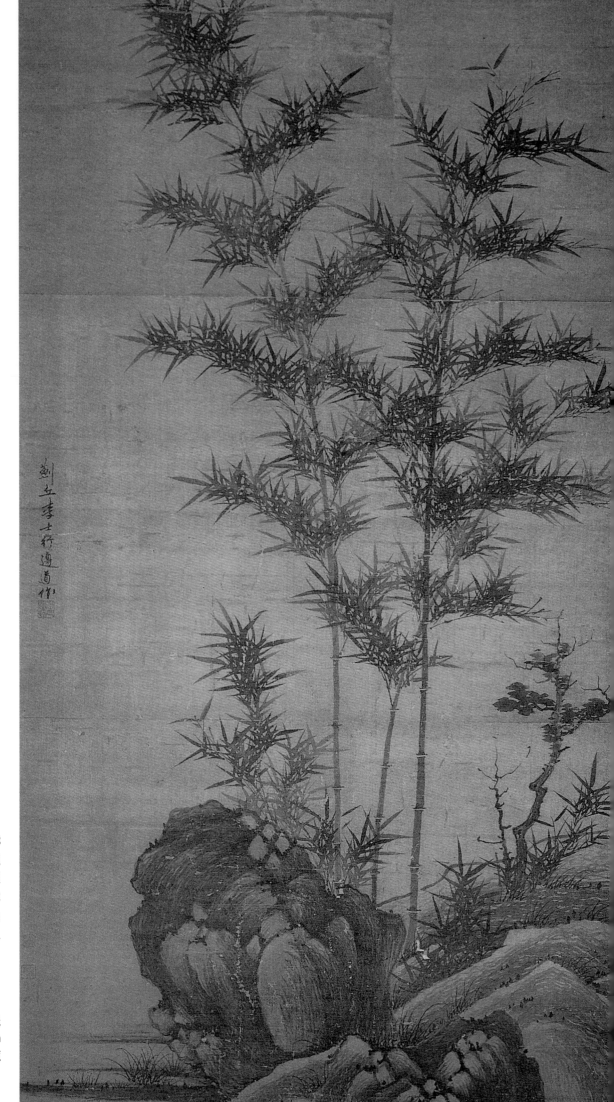

李士行（公元1282—1328
年），元代画家。字遵道。苏丘
（今北京）人。李衎之子。官至
广岩知州。擅界画，尤长于古木
竹石和山水。竹石承继家学，山
水师法董、巨，具有平淡天真之
趣。传世作品有《古木丛篁图》
《竹石图》轴。

李士行　竹石图轴　元
绢本墨笔　170cm×92.3cm
辽宁省博物馆藏

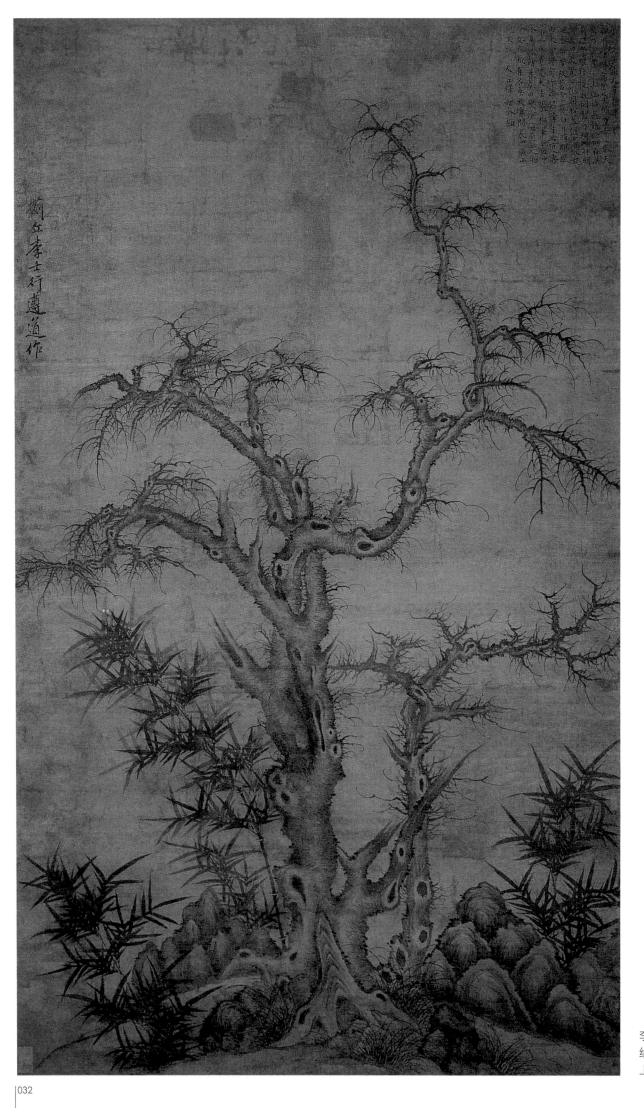

李士行　古木丛篁图轴　元
绢本墨笔　169.6cm×100.4cm
上海博物馆藏

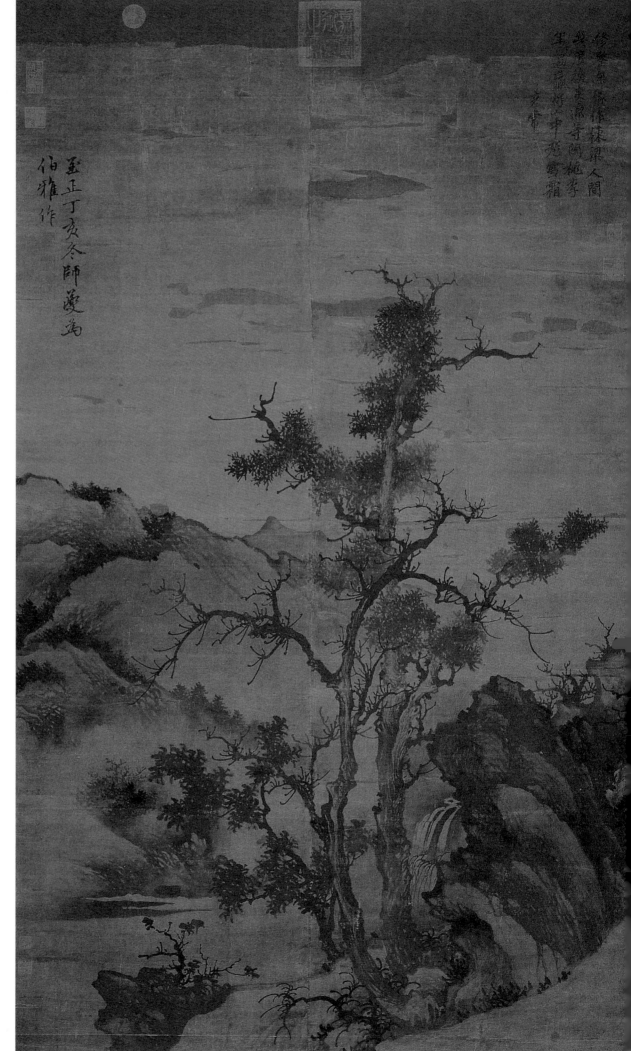

张舜咨，生卒年不详，元代画家。字师夔，号栎山，钱塘（今浙江杭州）人。从袁华咏张舜咨画作"夔翁八十双鬓蟠"的诗句中，可知他享年80岁或者更久。张氏曾在安徽、福建任儒学教授、行省宣使、县簿、县尉、县尹等下层官吏的职务。据文献记载并结合现存画迹，可知他擅长山水、古木竹石一类题材的绘画。传世作品有《枯木飞泉图》轴、《树石图》轴。

张舜咨　古木飞泉图轴　元
绢本设色　146.3cm×89.6cm
台北故宫博物院藏

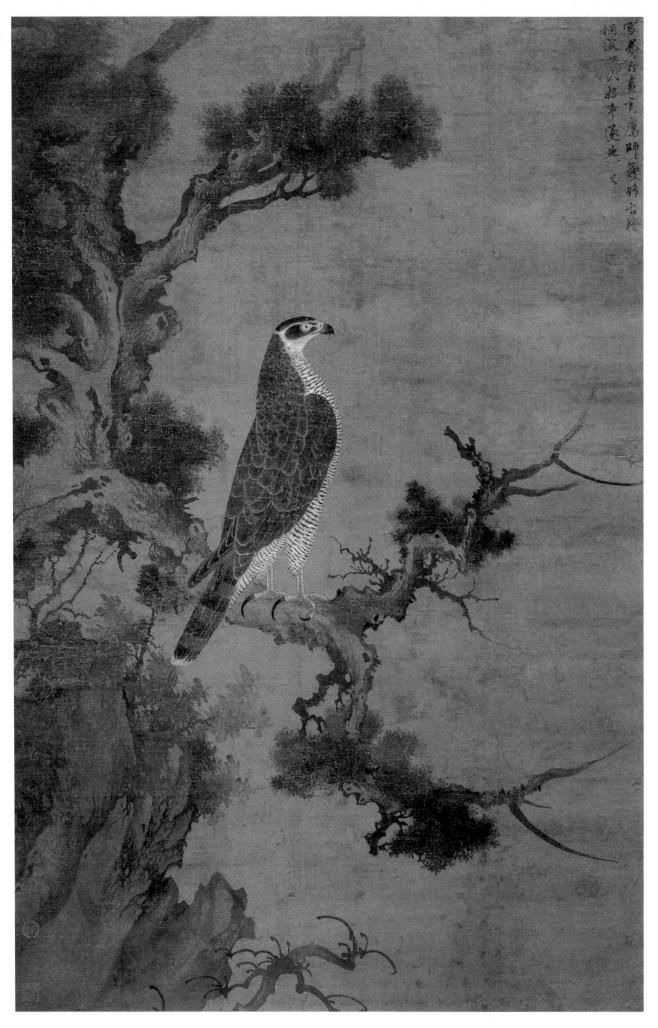

张舜咨　雪界翁　黄鹰古桧图轴　元　绢本设色　147.2cm×96.8cm　故宫博物院藏

雪界翁生平事迹待考。

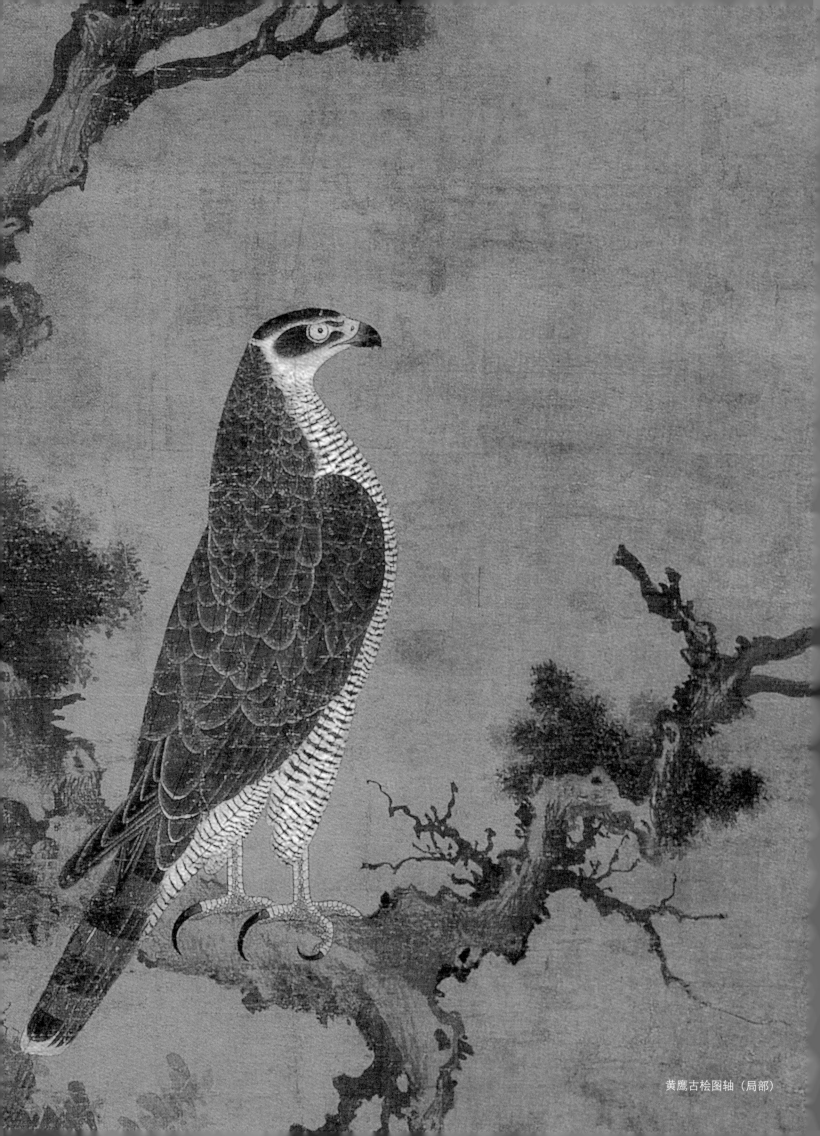

黄鹰古桧图轴（局部）

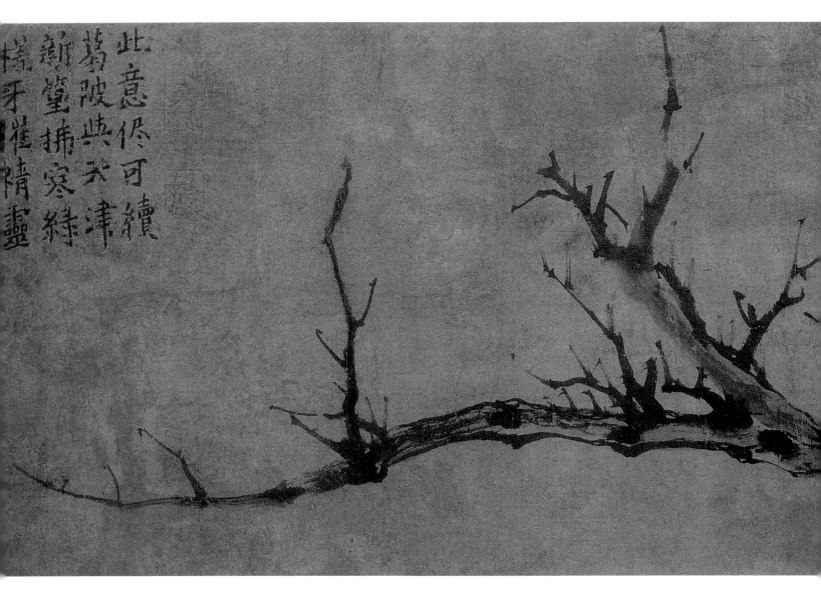

此意倘可續
蔓陵與天津
新篁拂寒綠
橫牙摧隋盡

郭畀　枯槎幽篁图卷　元　纸本墨笔　32.8cm×106.1cm　日本京都国立博物馆藏

　　郭畀（公元1280—1335年），元代画家。字天锡，号云山。镇江（今江苏镇江）人。他曾任书院山长、巡检、儒学教授等低级官吏。工书法，擅画山水和竹石窠木，从当时人咏其画作的诗文中，可知他山水学高克恭。

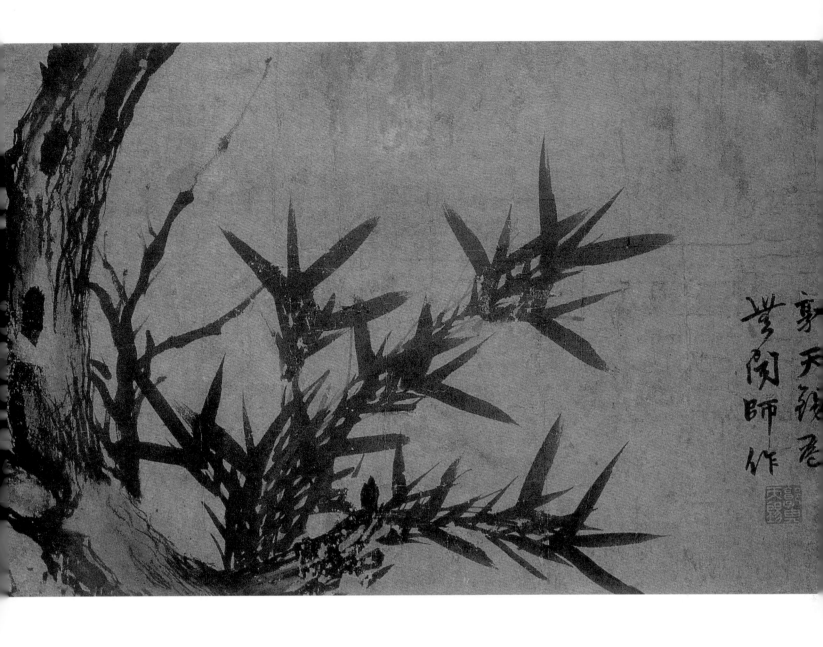

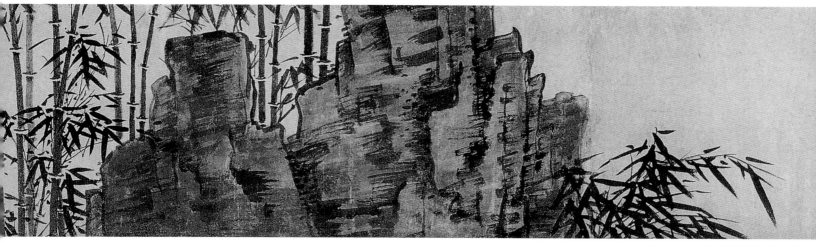

吴镇　竹谱图卷　元　绢本墨笔　36cm×539.3cm　上海博物馆藏

　　吴镇（公元1280—1354年），元代画家。字仲圭，号梅花道人。嘉兴（今浙江嘉兴）人。他性情孤峭，隐居不仕，毕生潦倒，身后才为人所重。吴镇擅画水墨山水，师法巨然，间学马远、夏珪的斧劈皴和刮铁皴，善用湿墨表现山川林木郁茂景色，笔力雄劲，墨气沈厚。与黄公望、倪瓒、王蒙合称为"元四家"。传世作品有《秋江渔隐图》轴、《渔父图》卷、《墨竹谱》册。

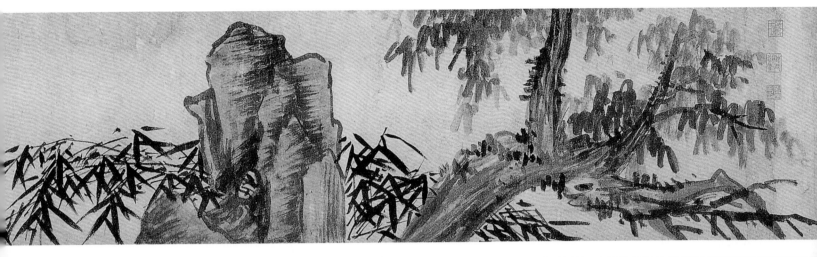

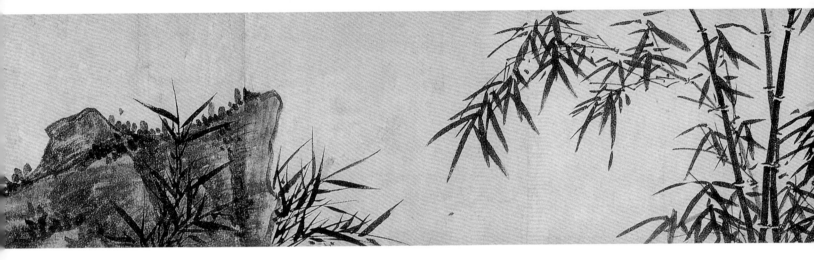

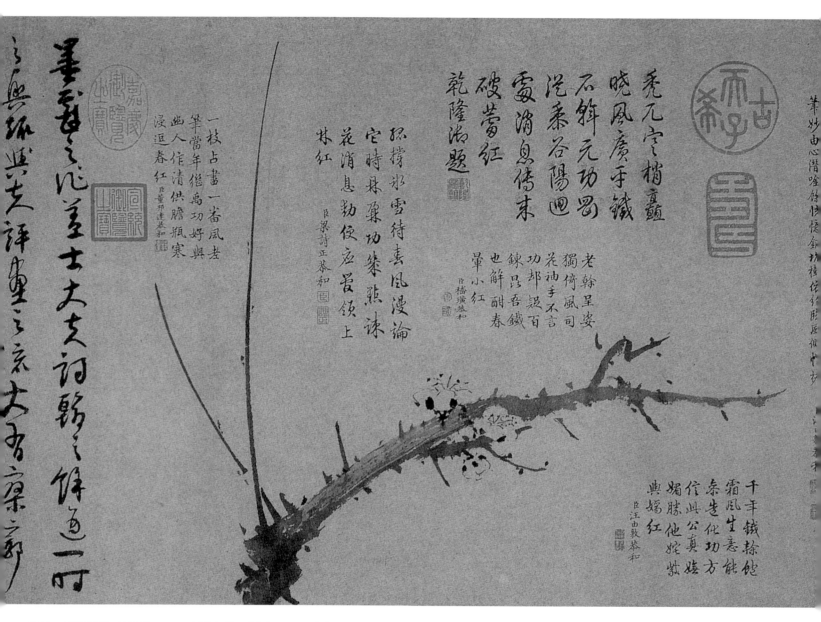

吴镇　墨梅图卷（局部）　元　纸本墨笔　29.6cm×153.2cm　辽宁省博物馆藏

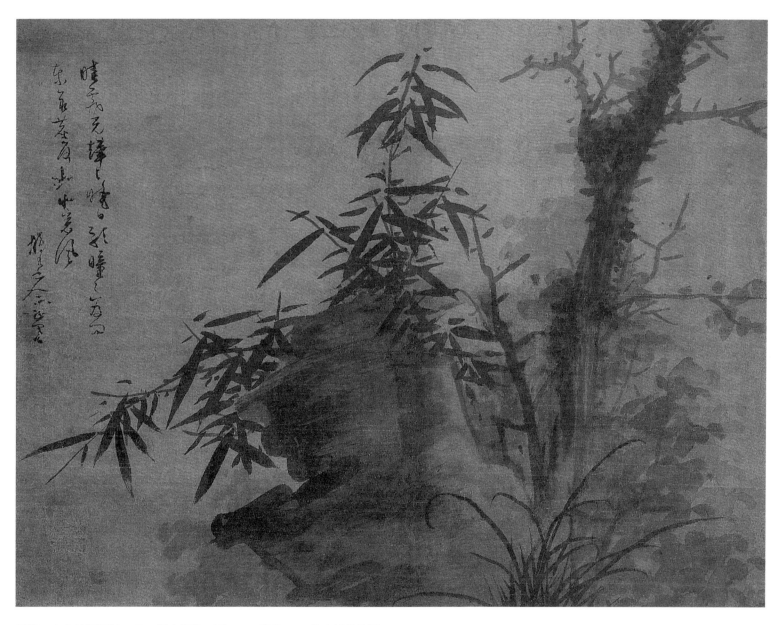

吴镇　古木竹石图轴　元　绢本墨笔　53cm×69.8cm　故宫博物院藏

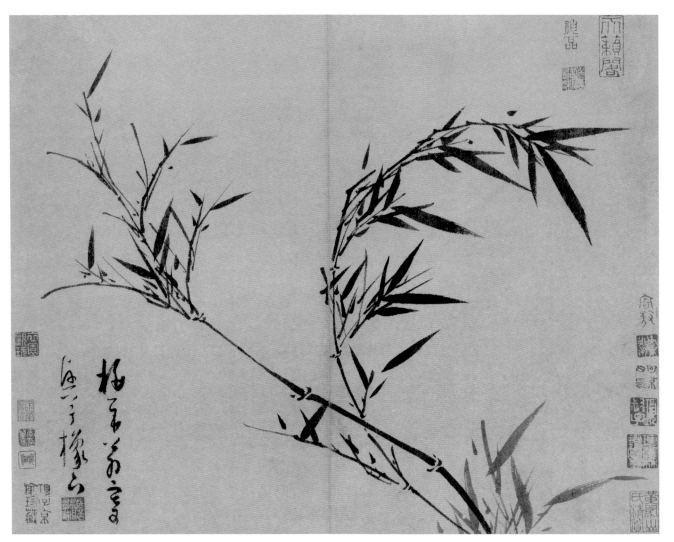

吴镇
墨竹谱册（之一、之二）
元
纸本墨笔
53cm×68.5cm×2
台北故宫博物院藏

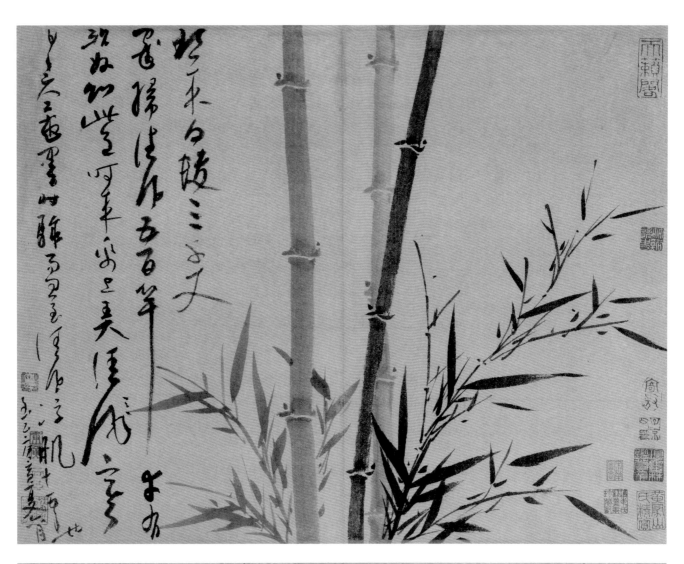

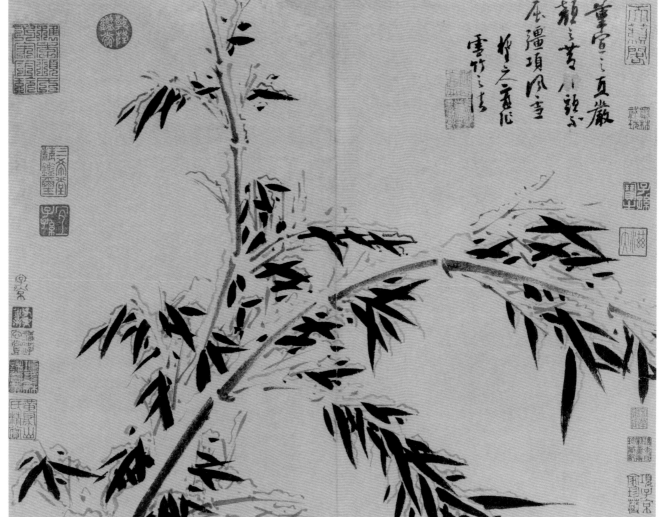

吴镇
竹谱册（之三、之四）
元
纸本墨笔
53cm×68.5cm×2
台北故宫博物院藏

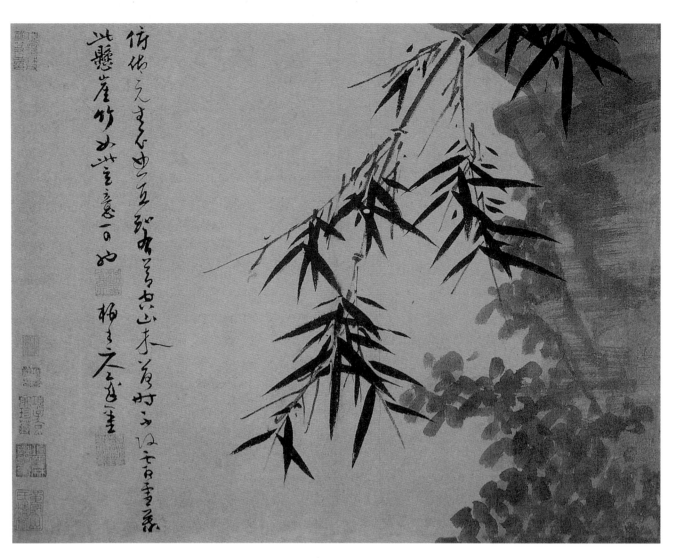

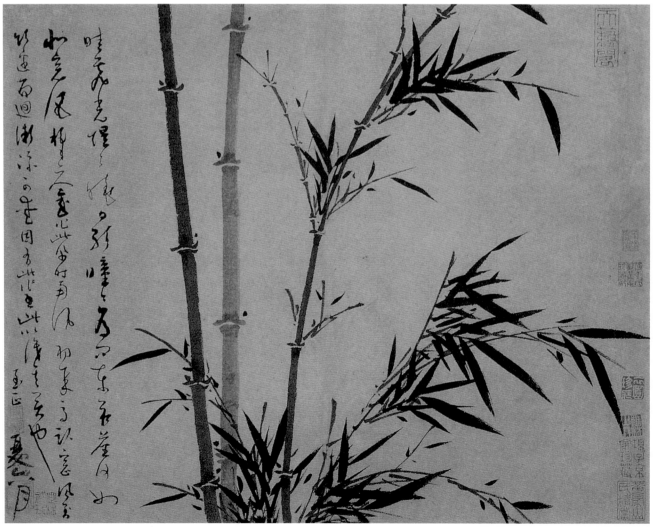

吴镇
墨竹谱册（之五、之六）
元
纸本墨笔
53cm×68.5cm×2
台北故宫博物院藏

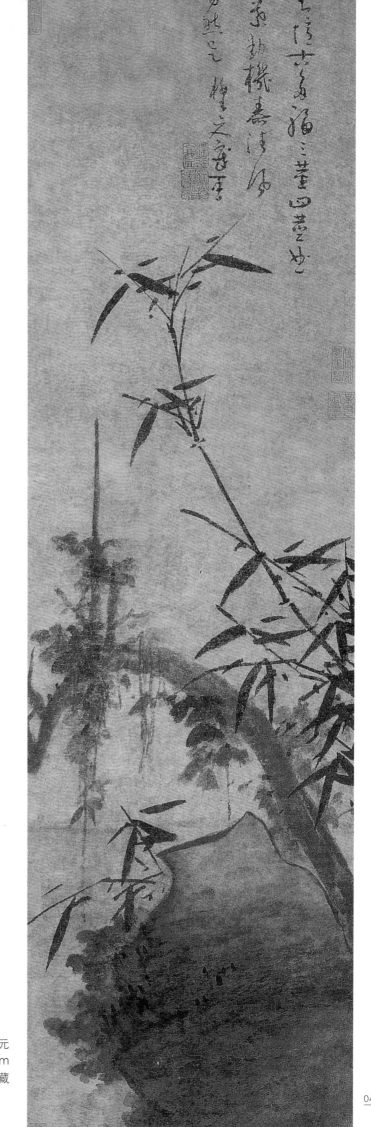

吴镇　多福图轴　元
纸本墨笔　96cm×28.5cm
天津市艺术博物馆藏

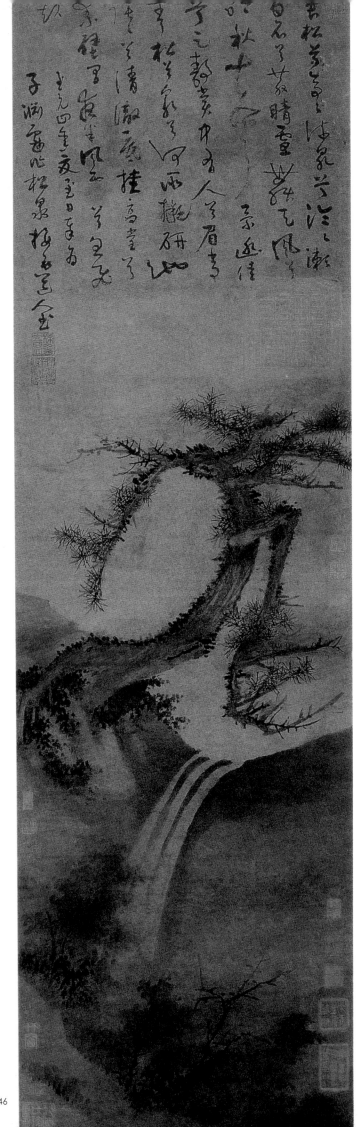

吴镇　松泉图轴　元
纸本墨笔　105.6cm×31.7cm
南京博物院藏

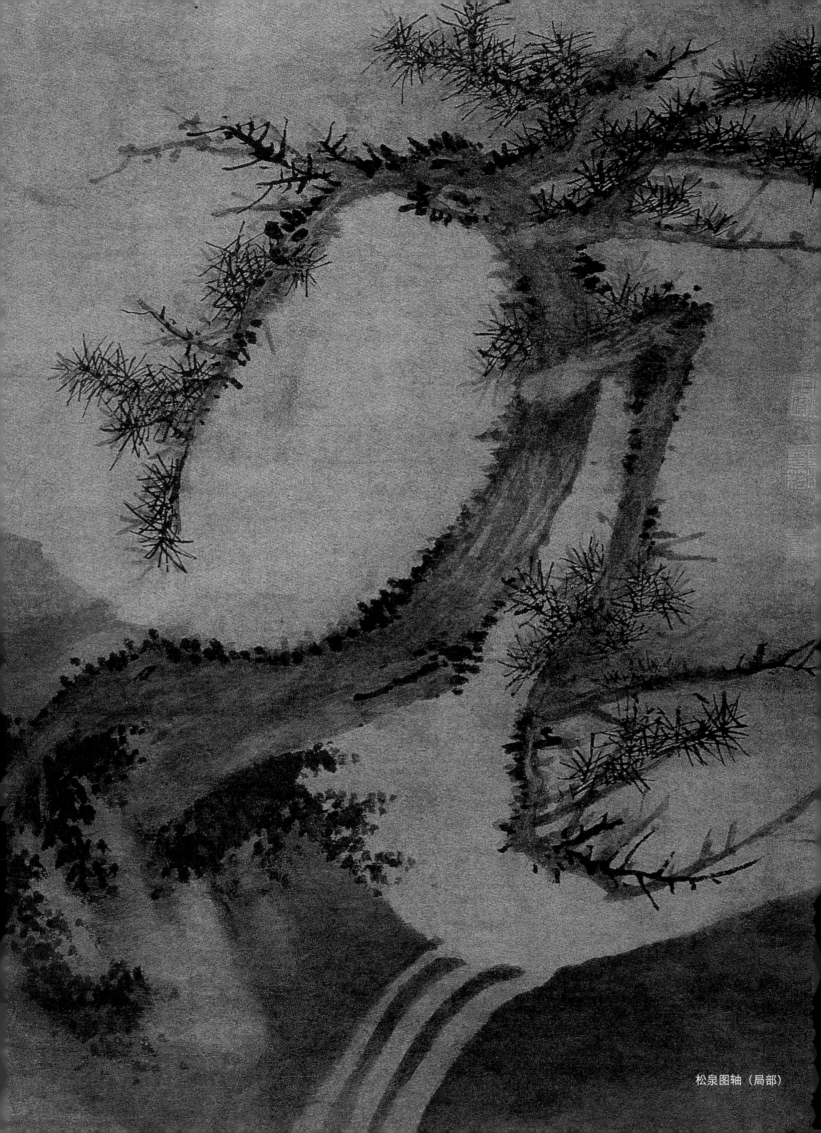

松泉图轴（局部）

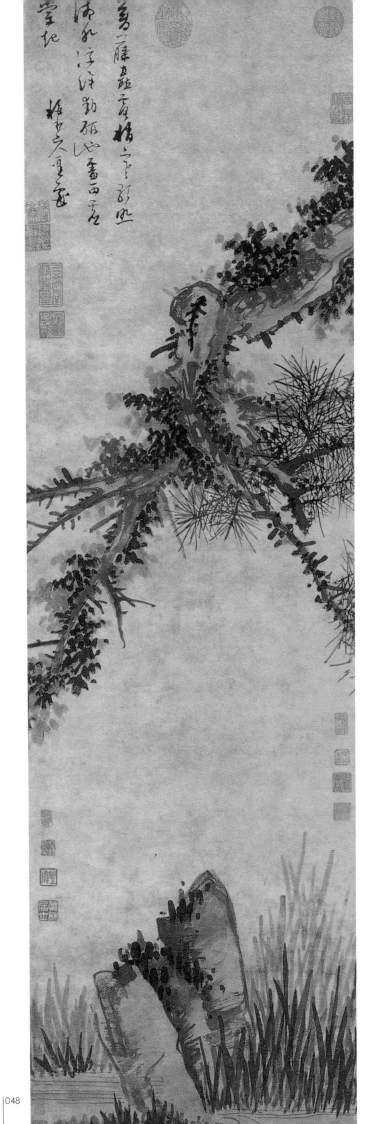

吴镇　松石图轴　元
纸本墨笔　104cm×31cm
上海博物馆藏

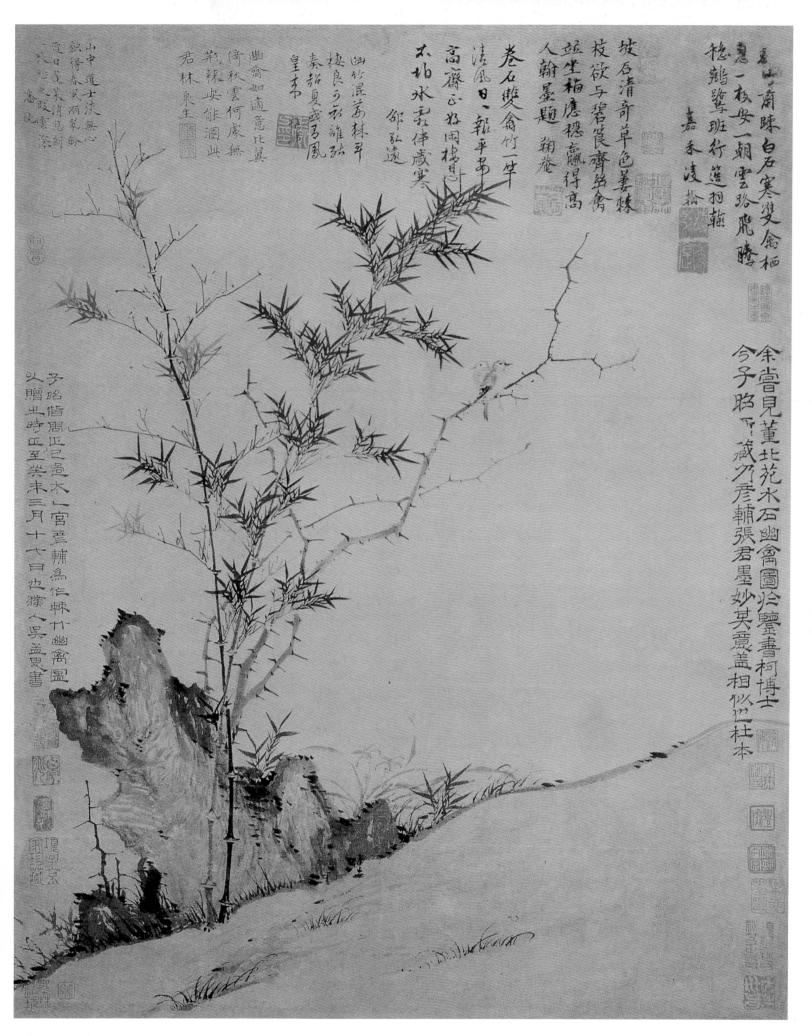

张彦辅　棘竹幽禽图轴　元　纸本墨笔　63.8cm×50.7cm　美国纳尔逊·艾特金斯艺术博物馆藏

张彦辅，生卒年不详，元代画家。号六一，蒙古族，道士。善画山水、竹石，能用米氏法或商集贤法作山水，惜无山水作品传于世。

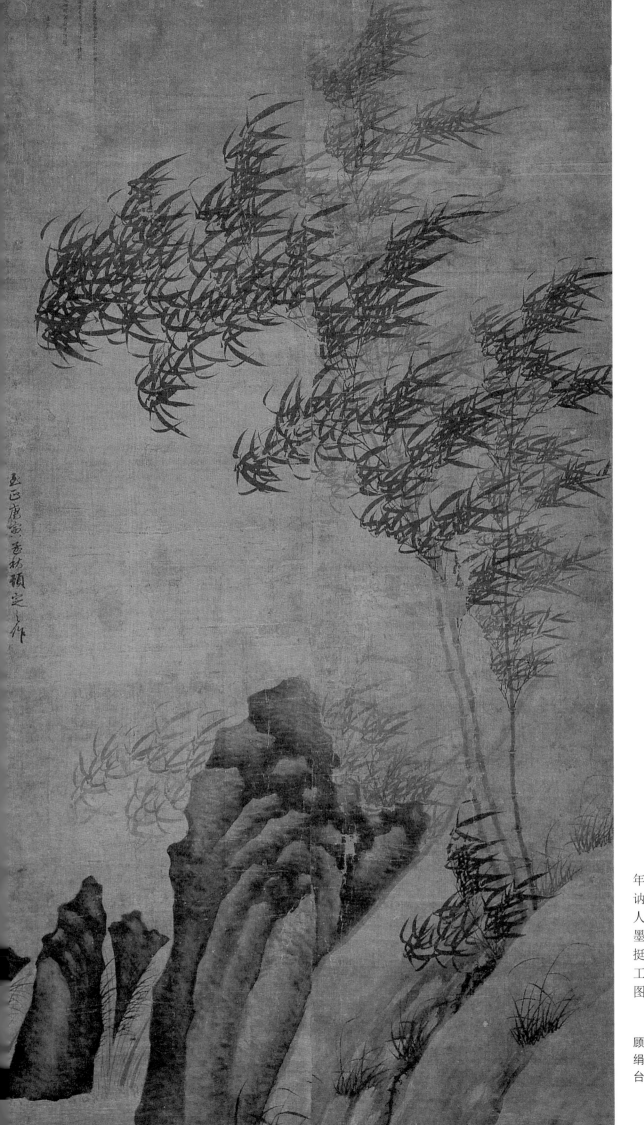

顾安（公元1289—137?
年），元代画家。字定之，号迂
讷老人。淮东（今江苏北部）
人。元统中为泉州路判官。善画
墨竹。常写风竹新篁，行笔遒劲
挺秀，法度谨严，自成一格。亦
工行、楷书。传世作品有《墨竹
图》轴、《平安磐石图》轴等。

顾安　平安磐石图轴　元
绢本墨笔　186.8cm×103.8cm
台北故宫博物院藏

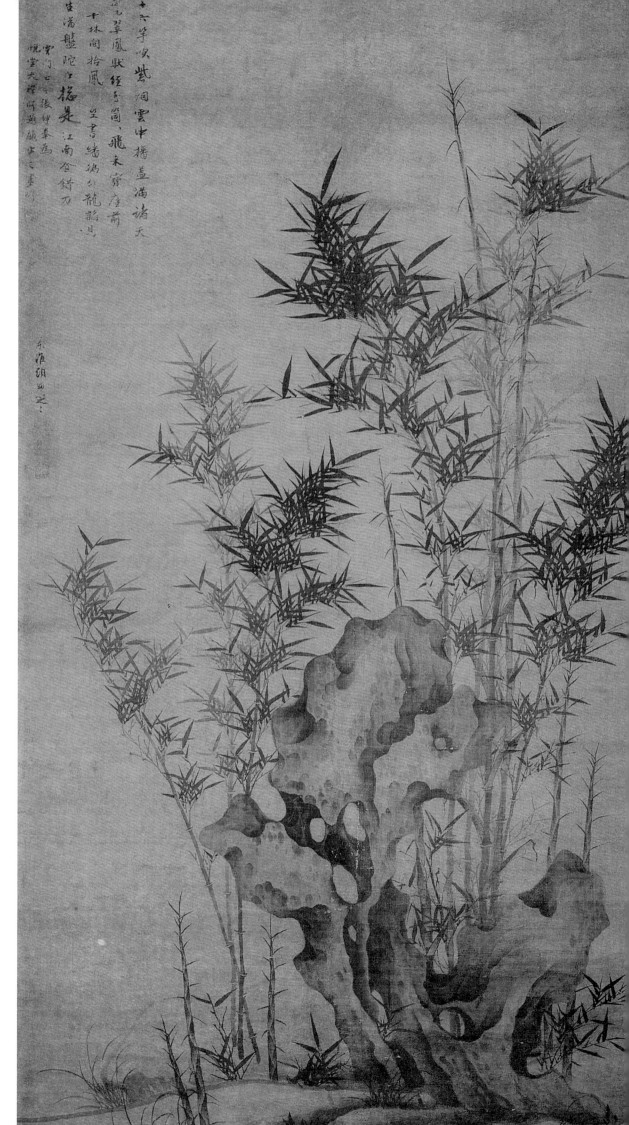

顾安 幽篁秀石图轴 元
绢本墨笔 184cm×102cm
故宫博物院藏

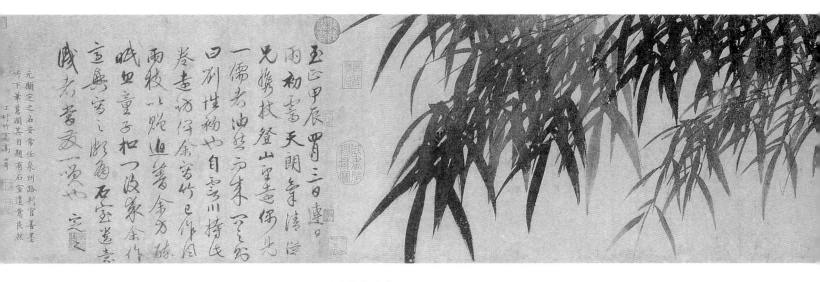

顾安　风雨竹图卷　元　纸本墨笔　25.1cm×183.3cm　故宫博物院藏

风雨竹图卷（局部）

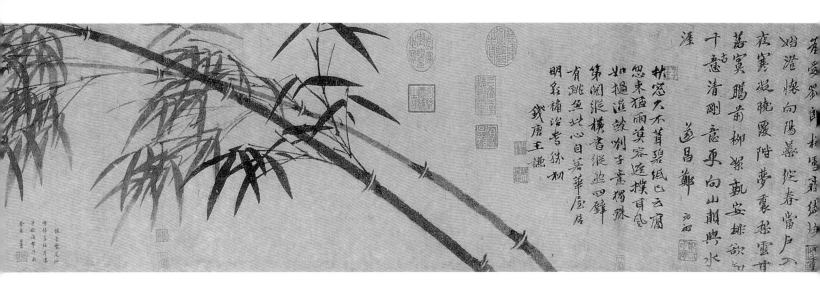

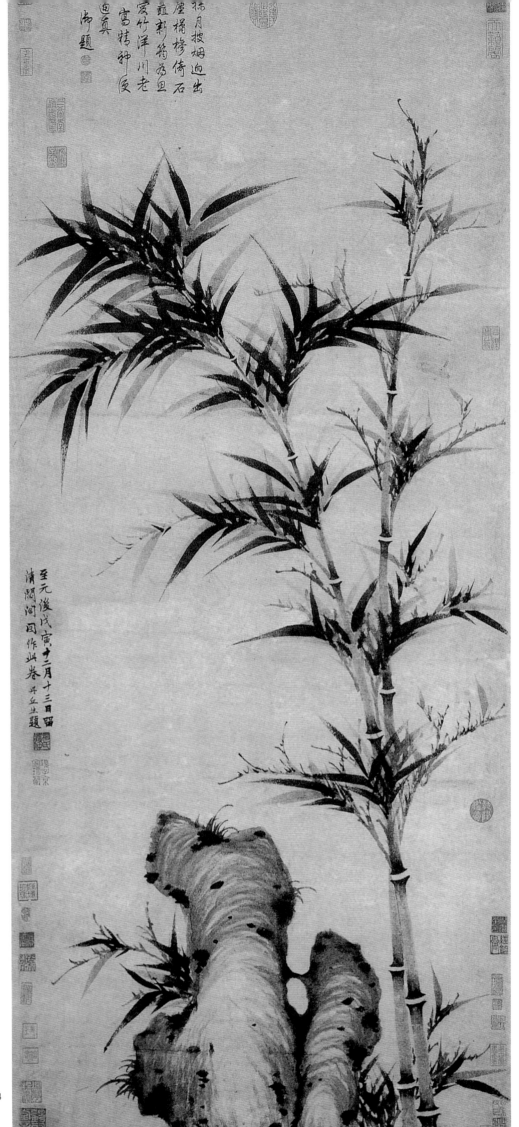

柯九思（公元1290—1343年），元代书画家。字敬仲，号丹丘生、五云阁吏。台州仙居（今属浙江）人。博学能文，曾官奎章阁鉴书博士。精鉴赏古物书画，墨竹师文同。亦善画墨花、山水。传世画迹有《清閟阁墨竹图》轴、《晚香高节图》轴等。

柯九思　清閟阁墨竹图轴　元
纸本墨笔　132.8cm×58.5cm
故宫博物院藏

柯九思　双竹图轴　元
纸本墨笔　86cm×44cm
上海博物馆藏

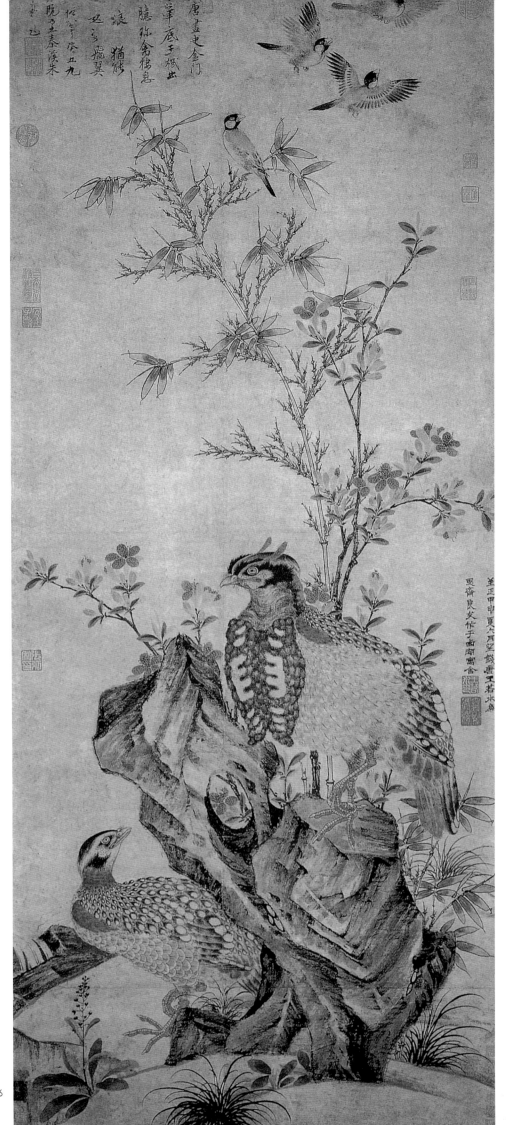

王渊，生卒年不详，元代画家。字若水，号澹轩。钱塘（今浙江杭州）人。善画水墨花鸟、竹石、山水。早年曾得赵孟頫指授画法，山水学郭熙，人物学唐人，花鸟和水墨竹石效黄筌父子勾勒法，水墨皴染，深浅有致，得写生之妙。传世作品有《竹石集禽图》轴、《牡丹图》卷等。

王渊　竹石集禽图轴　元
纸本墨笔　137.7cm×59.5cm
上海博物馆藏

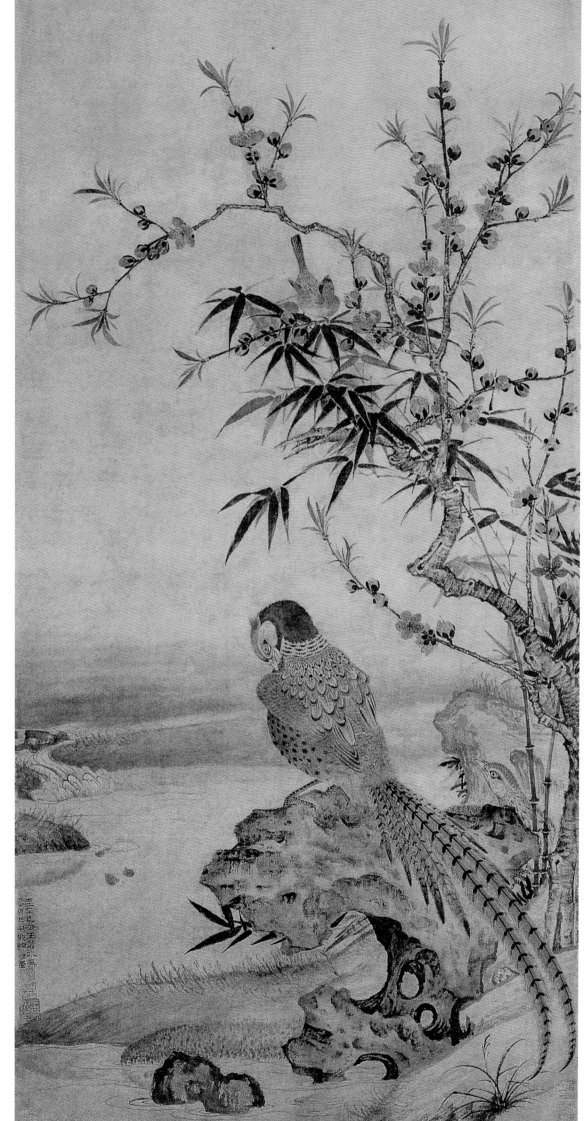

王渊　桃竹锦鸡图轴　元
纸本墨笔　112cm×55.7cm
故宫博物院藏

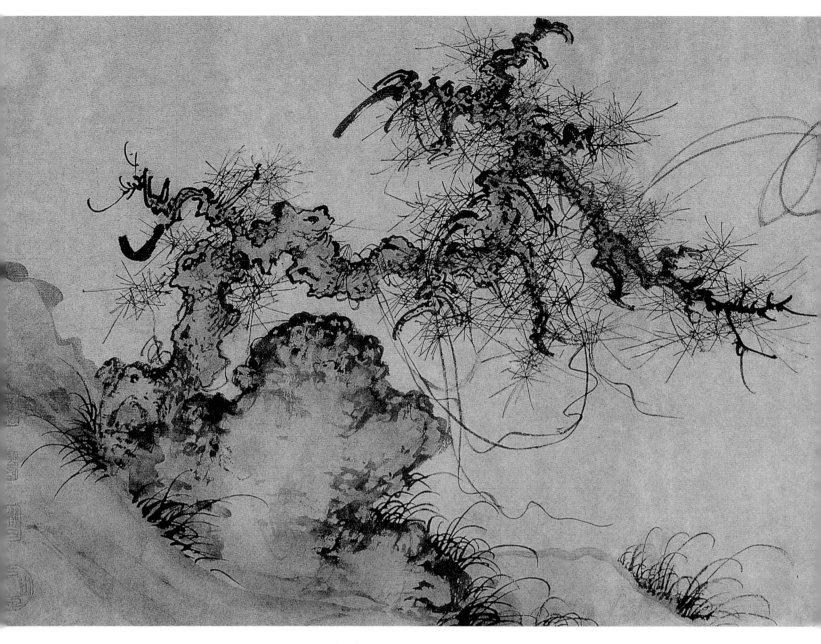

朱德润　浑沦图卷　元　纸本墨笔　29.7cm×86.2cm　上海博物馆藏

　　朱德润（公元1294—1365年），元代画家。字泽明，号睢阳山人。原籍睢阳
（今河南商丘），官昆山（今属江苏）。曾任国史编修、行省儒学提举。工诗文、
书法，善画山水，初学许道宁，后法郭熙，多作溪山平远、林木清森之景。传世画
迹有《秀野轩图》卷、《浑沦图》卷等。

渾淪圖贊渾淪者不方而圓

不圓而方先天地生者無形而

形存後天地生者有形而形

三一翁一張是豈有繩墨之

可量貳至正乙丑歲秋九月廿

又六日空同山人朱德潤畫贊

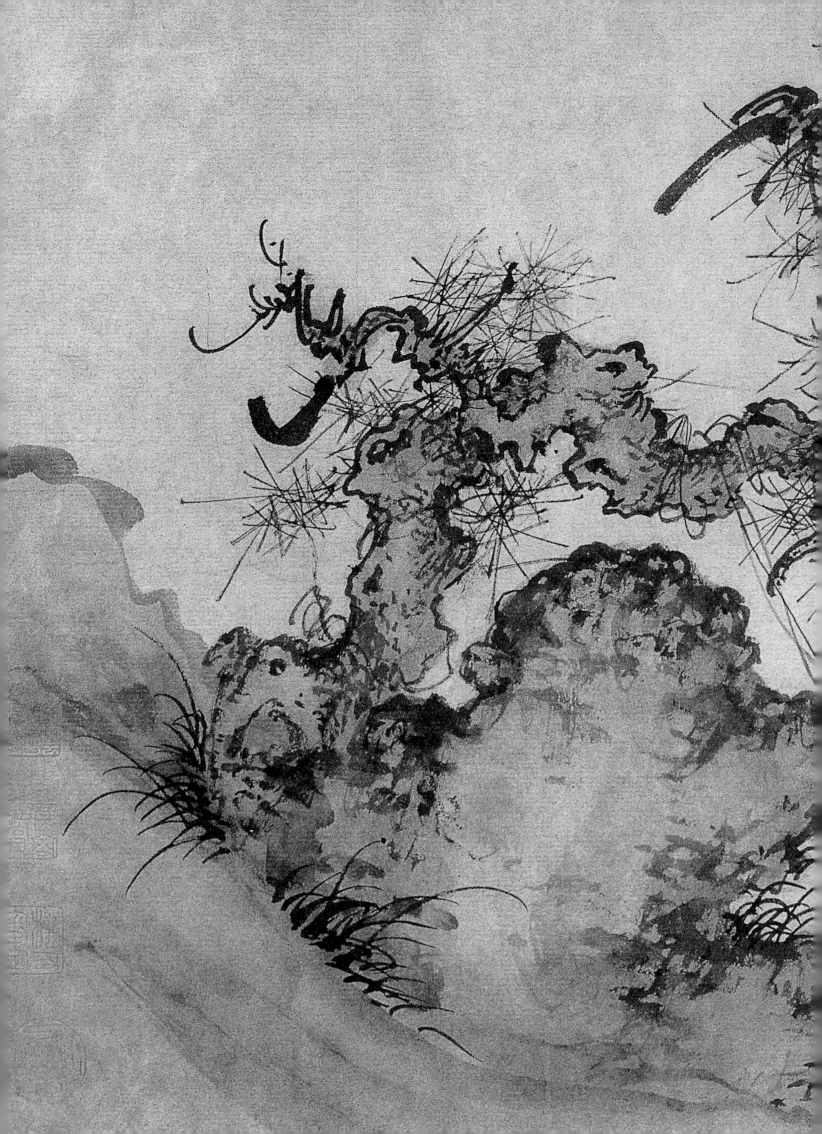

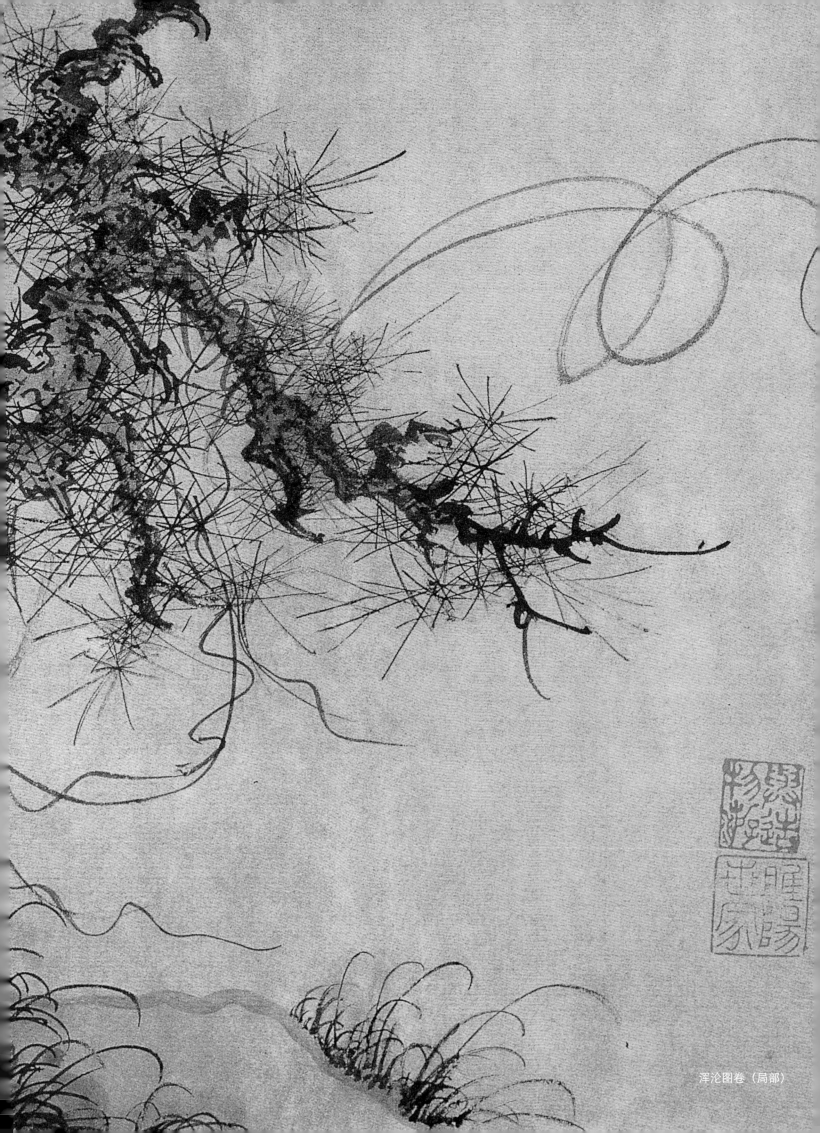

浑沦图卷（局部）

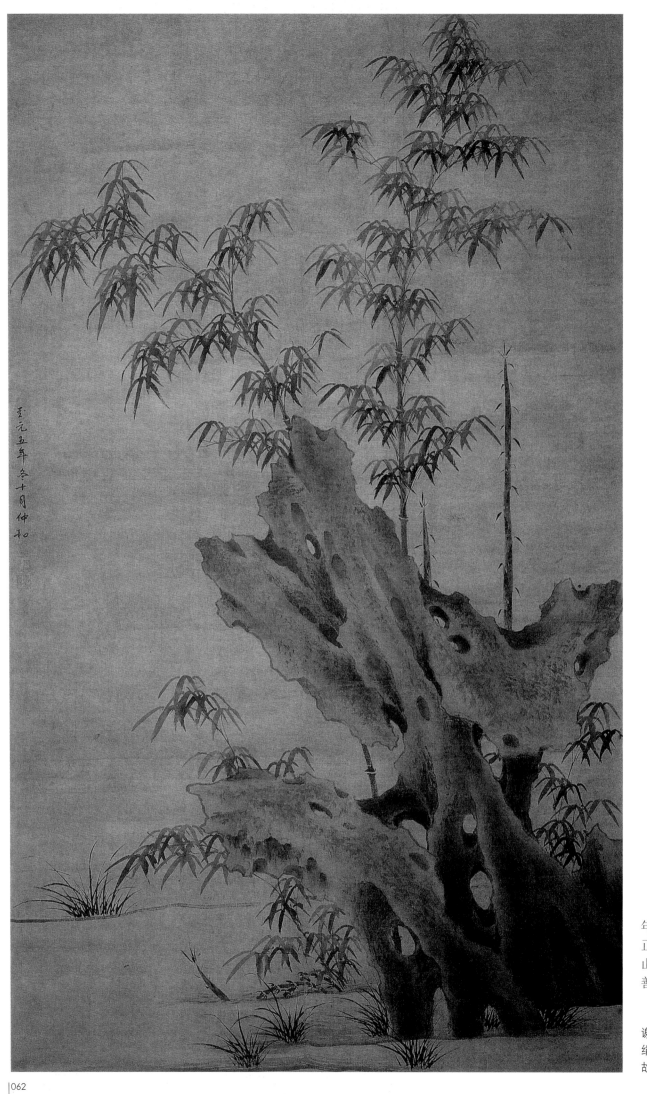

谢庭芝，元代画家。生年不详，约活动于元至元到正年间。字仲和，号雪村，山（今江苏昆山）人。工诗善书画，尤善墨竹。

谢庭芝 竹石图轴 元
绢本墨笔 173.2cm×105.1c
故宫博物院藏

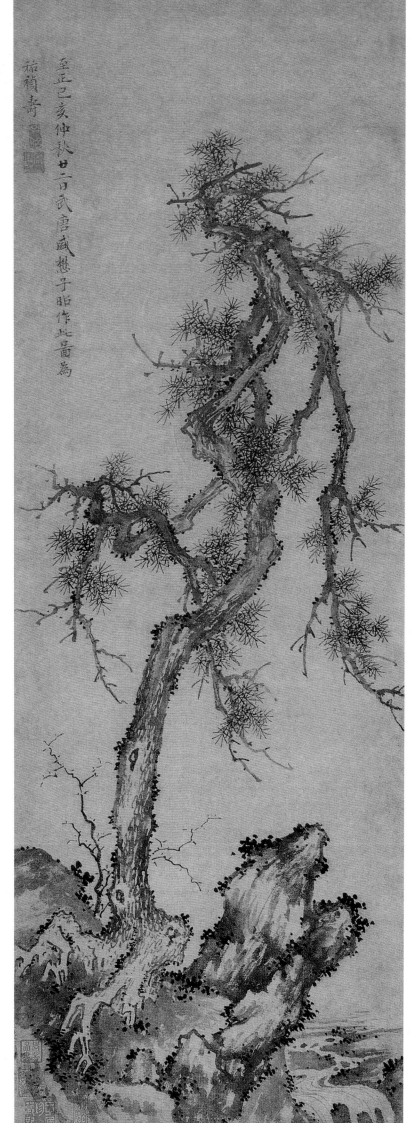

盛懋，生卒年不详，元代画家。字子昭，临安（今浙江杭州）人，住嘉兴魏塘镇。其父盛洪善画，他继承家学，又以陈林为师，并受赵孟頫的影响，善画山水、人物和花鸟。笔墨精致，布置巧密，在元末享有较高的声誉。

盛懋　松石图轴　元
纸本墨笔　77.4cm×27.2cm
故宫博物院藏

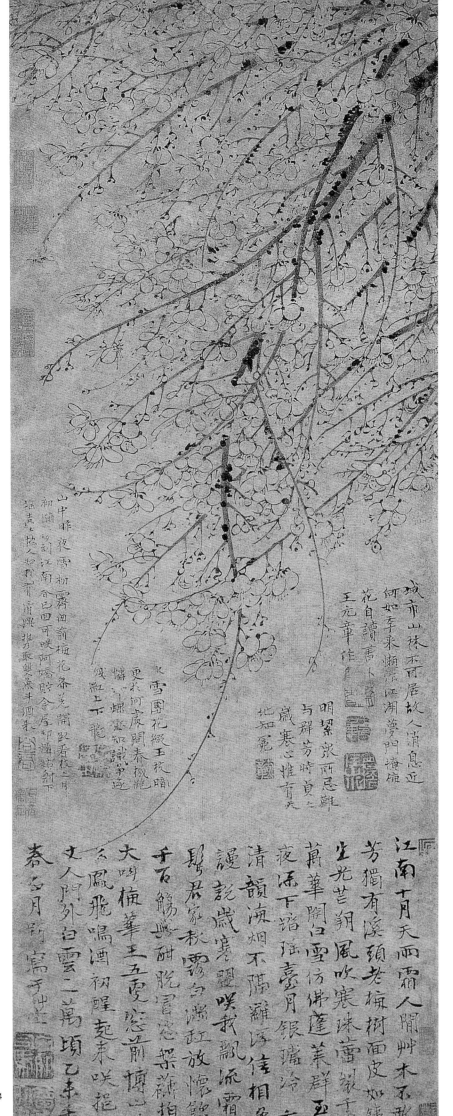

王冕（公元1287—1359年），元代画家、诗人。字元章，号老村、煮石山农、会稽外史。浙江诸暨人。出生农家，幼年穷困，白日为人放牛，晚上就寺中长明灯下读书，终成为当时有名的诗人。他善画墨梅、竹石。墨梅师法宋扬无咎，劲健有力，生意盎然。著有《竹斋诗集》行世。传世作品有《为良佐写墨梅图》卷、《墨梅图》轴等。

王冕　墨梅图轴　元
纸本墨笔　67.7cm×25.9cm
上海博物馆藏

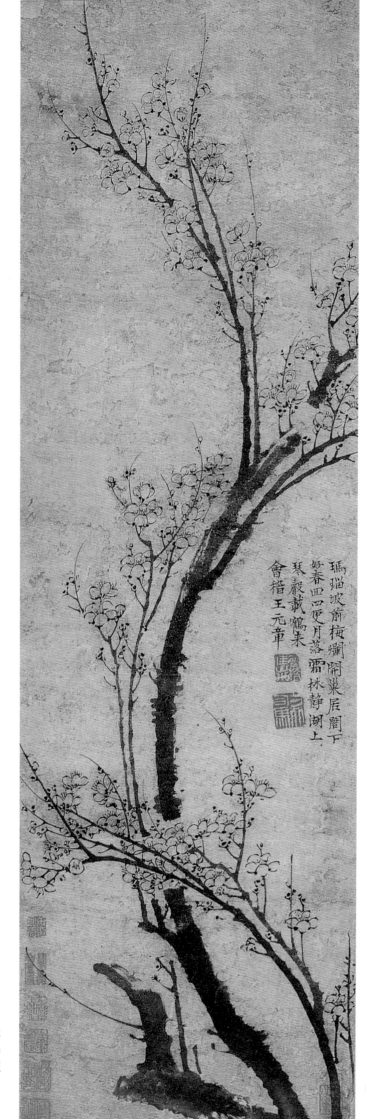

瑪瑙坡前梅爛開巢居閣下
好春四更月落霜林靜湖上
琴嚴載鶴來
會稽王元章

王冕　墨梅图轴　元
纸本墨笔　90.3cm×27.6cm
上海博物馆藏

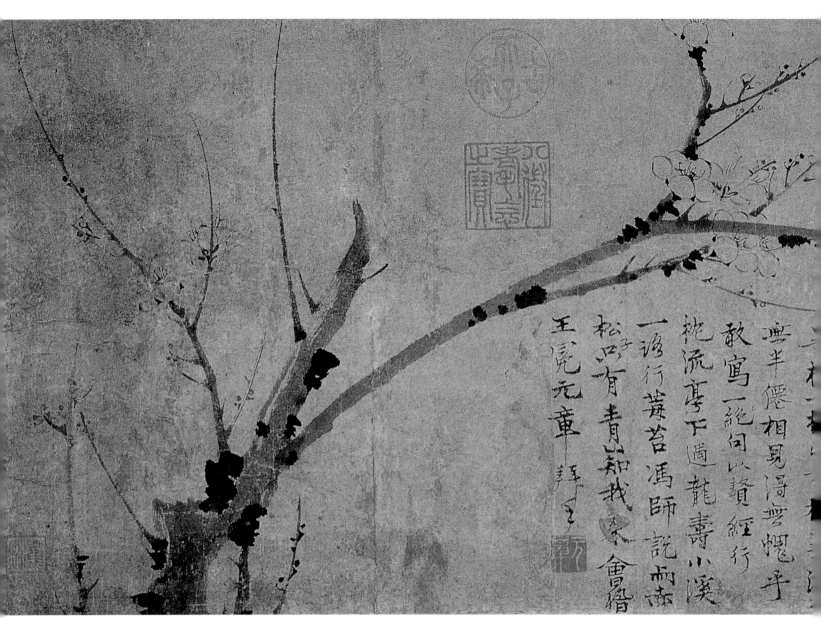

王冕　墨梅图卷　元　纸本墨笔　30.8cm×92.2cm　上海博物馆藏

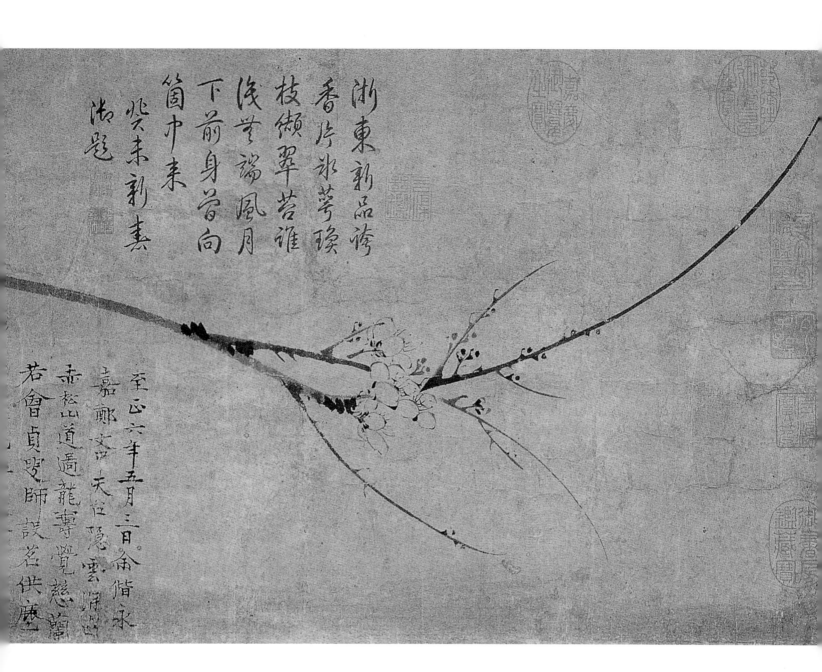

浙東新品誇
香片冰芽瑩
枝頭翠苔誰
淺蒂瑞風月
下前身曾向
笛中來
炊末新茶
御題

至正六年五月三日余偕永
嘉鄭文中天姥隱雲深處過
赤松山道遇龍壽覽慈菴
若會貞復師說茗供麼

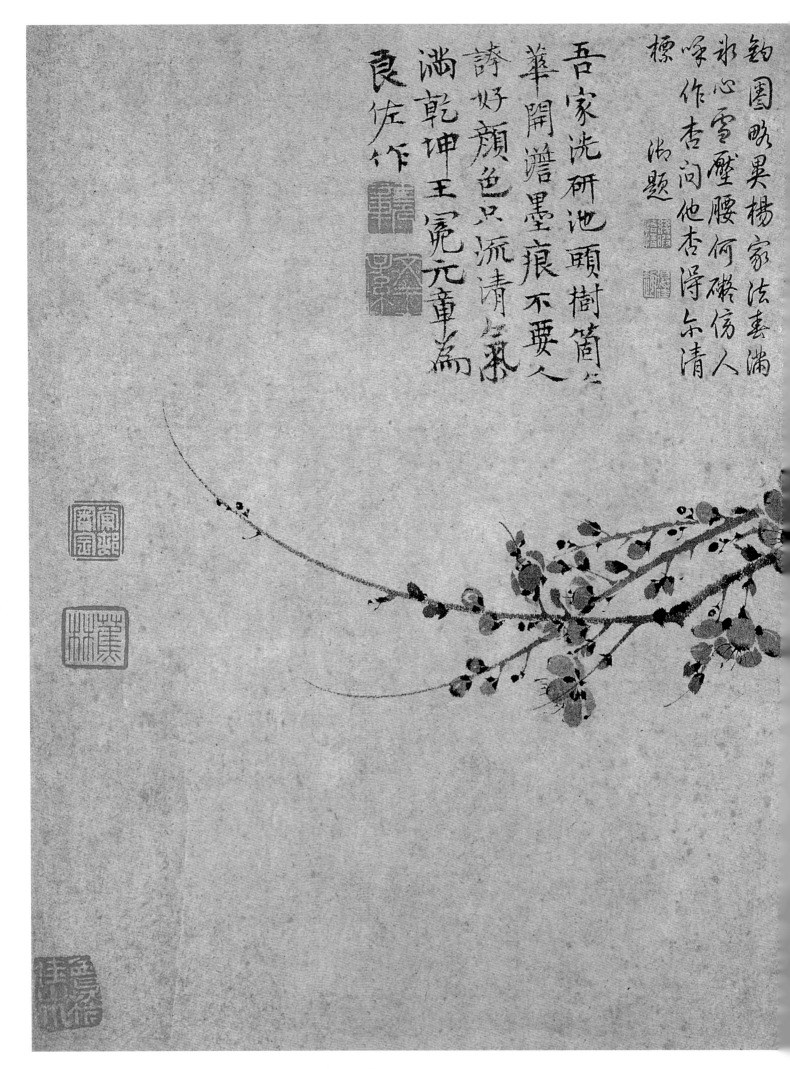

钧圉畎畂果楊家法未满
邶心雪壓腰何礙傍人
呼作杏问他杏浮尔清
標沆题

吾家洗研池頭樹箇箇
華開淡墨痕不要人
誇好顏色只流清氣
满乾坤王冕元章為
良佐作

王冕　墨梅图卷　元　纸本墨笔　31.9cm×50.9cm　故宫博物院藏

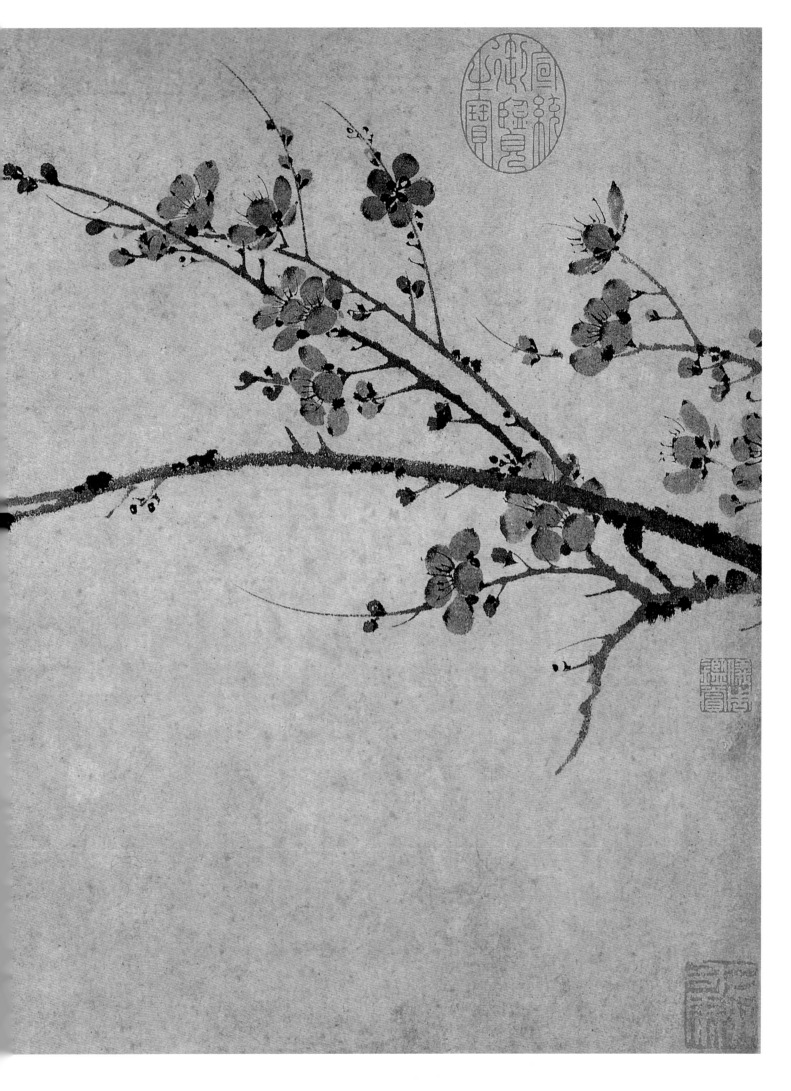

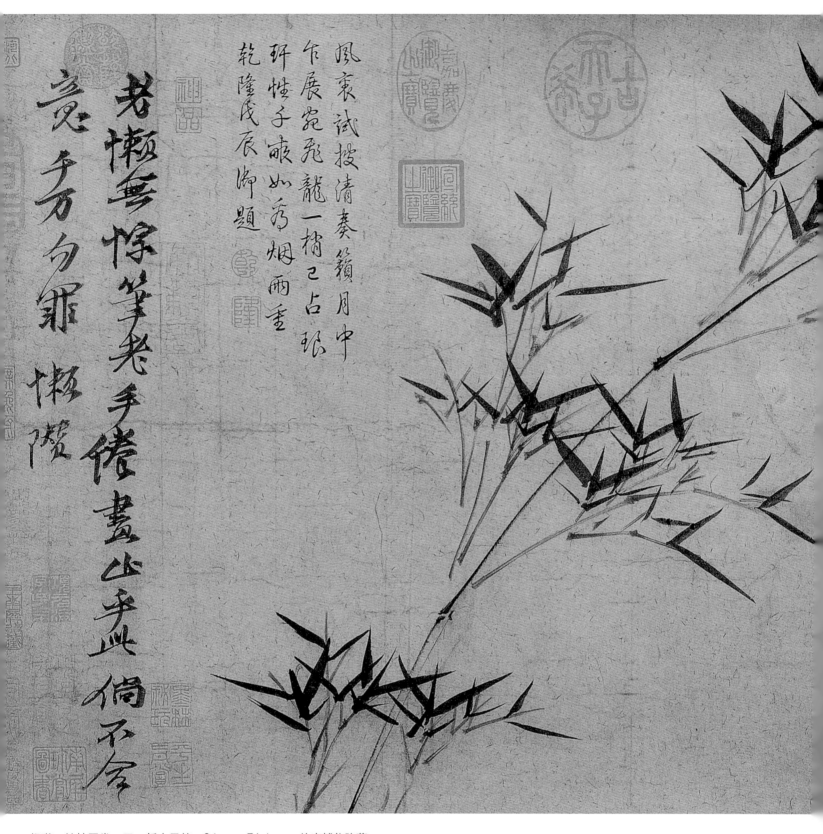

书慵无惊笔老手倦画必乎此偏不会意乎万勾罪懒隋

风裹试投清奏籁月中乍展宛飞龙一楫已占眠环性子哦如秀烟雨重乾隆戊辰御题

倪瓒　竹枝图卷　元　纸本墨笔　34cm×76.4cm　故宫博物院藏

　　倪瓒（公元1301—1374年），元代书画家。初名珽，字元镇，号云林，别号有荆蛮民、幻霞生等。无锡（今江苏无锡）人。工诗书，善画山水、墨竹。早岁以董源为师，后法荆浩、关仝。多写平远景色，汀渚遥岑，小山竹树，有亭无人，物象疏寥。作折带皴，行笔凝重，用墨简淡。其画境虚冷荒寒，寓意深刻，在画史上别具一格。后人把他和黄公望、吴镇、王蒙合称为"元四家"。传世作品有《雨后空林图》轴、《修竹图》轴、《溪山图》轴、《六君子图》轴等。

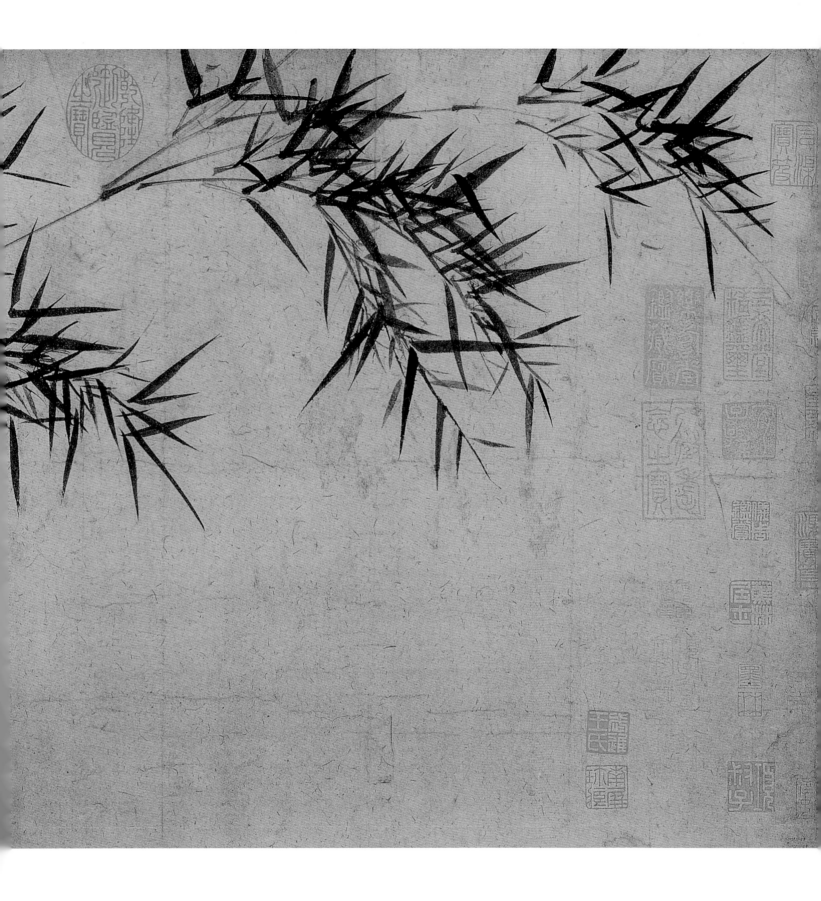

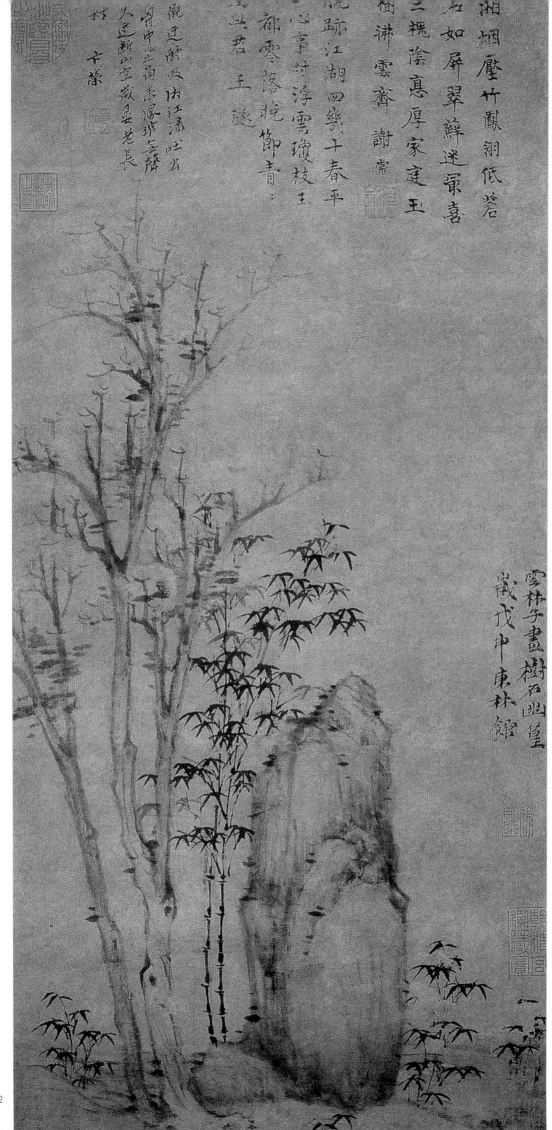

倪瓒　树石幽篁图轴　元
纸本墨笔　60.7cm×29.3cm
故宫博物院藏

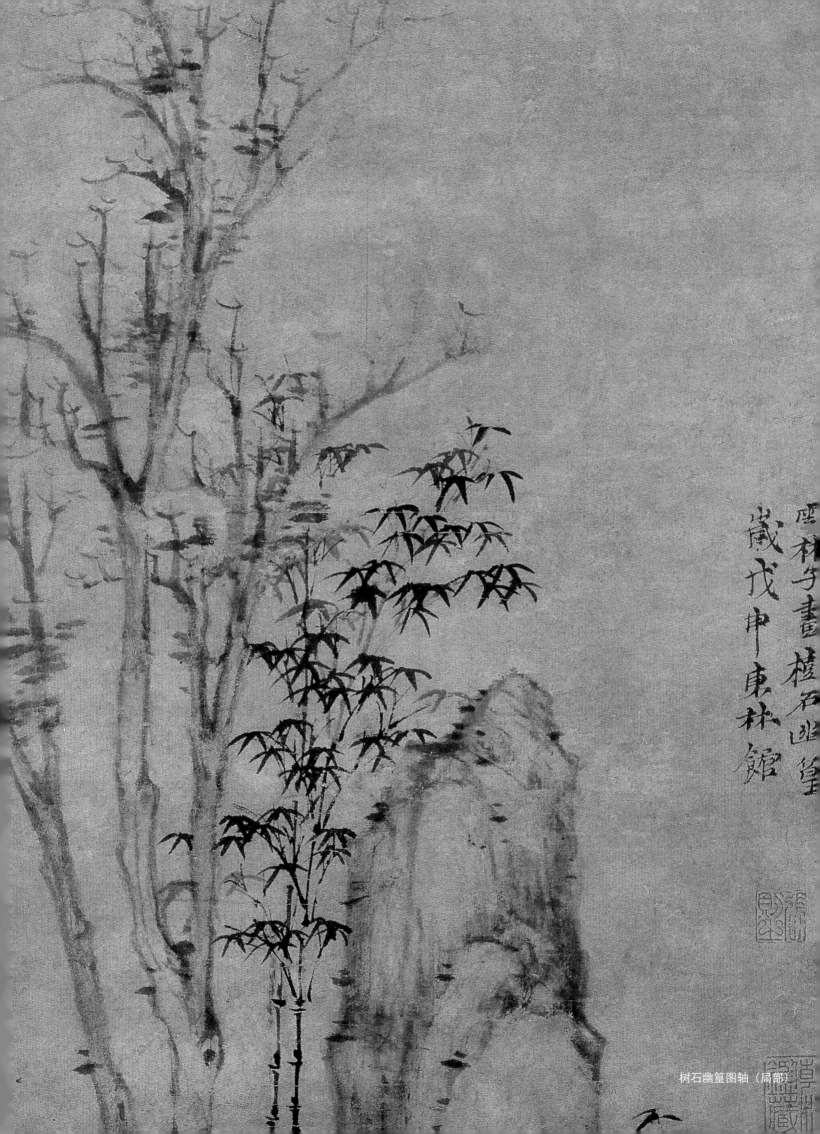

圖林與畫楨石幽篁

歲戊申東林館

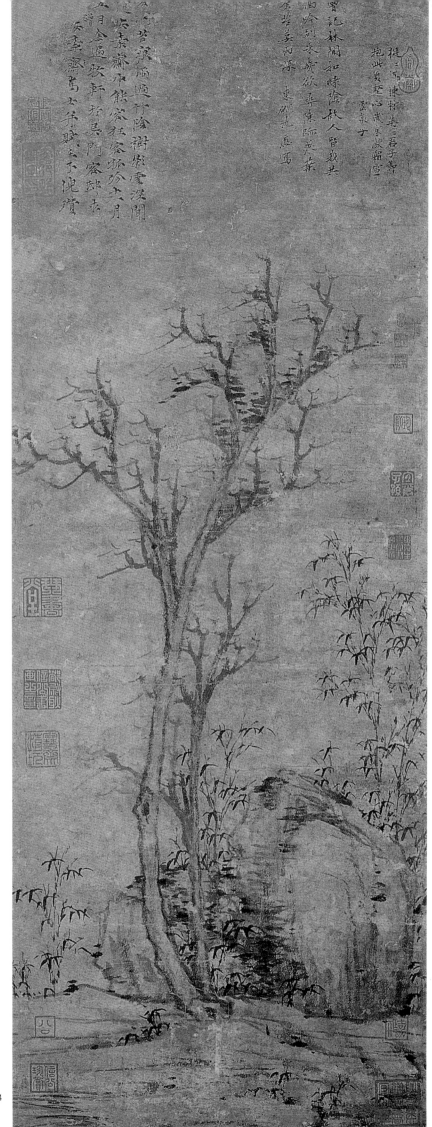

倪瓒　苔痕树影图轴　元
纸本墨笔　91.5cm×33cm
无锡市博物馆藏

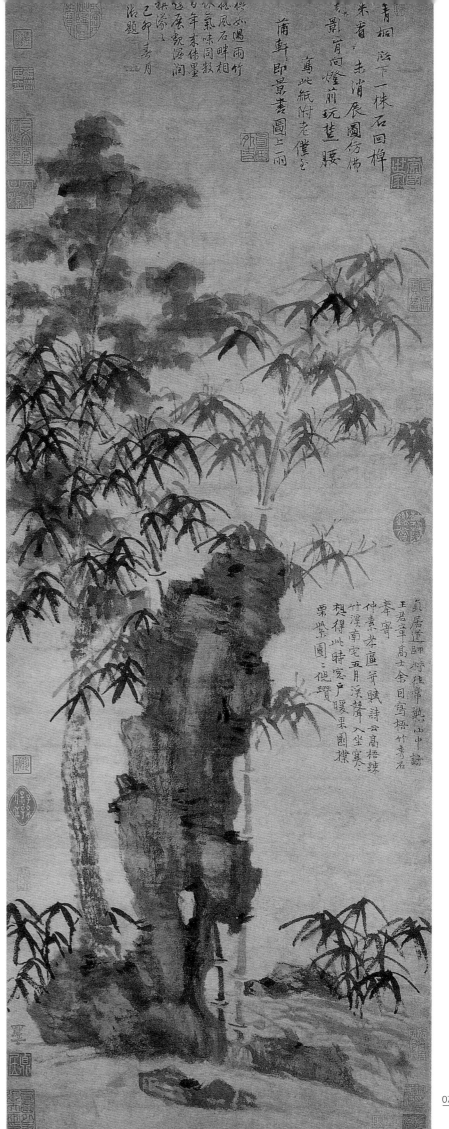

倪瓒　梧竹秀石图轴　元
纸本墨笔　96cm×36cm
故宫博物院藏

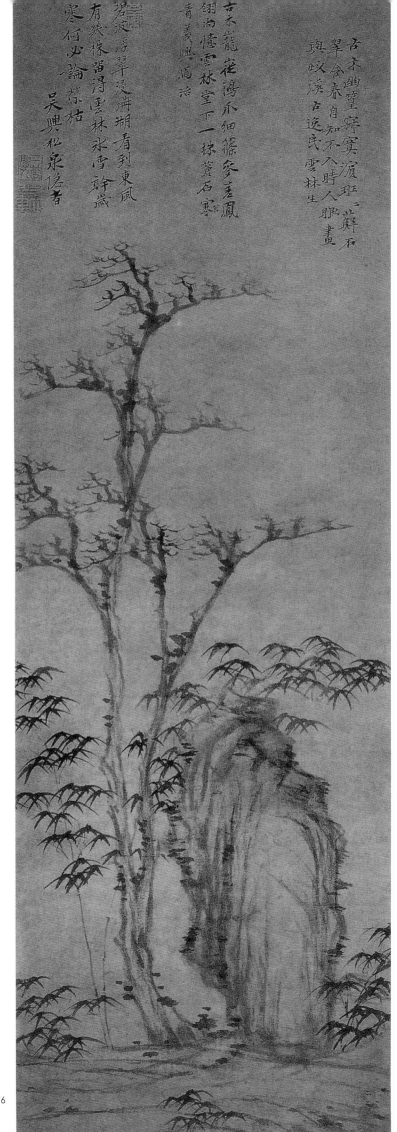

古木幽篁寒寒瀌斑斑此瓈石
翠会春自知不入时人眼画
琐晈溪古逸民云林生

古木龙花瀌承细篠参差凤
翔尚怀云林堂下一株蓁石寒
青羲融冯治

碧起浮翠泛册瑚看到东风
有梵株留浮云林永雪净端
寒何必论荣枯

吴兴松泉儿者

倪瓒　古木幽篁图轴　元
纸本墨笔　88.6cm×30cm
故宫博物院藏

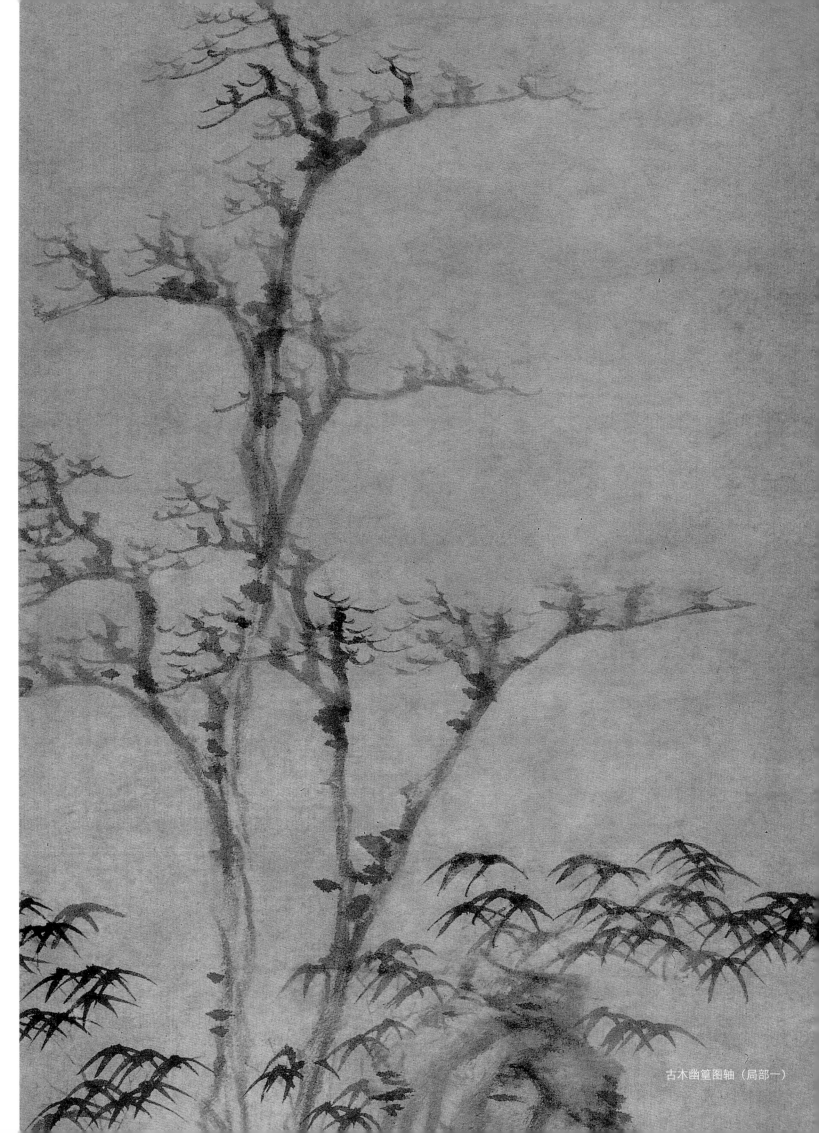

古木幽篁图轴（局部一）

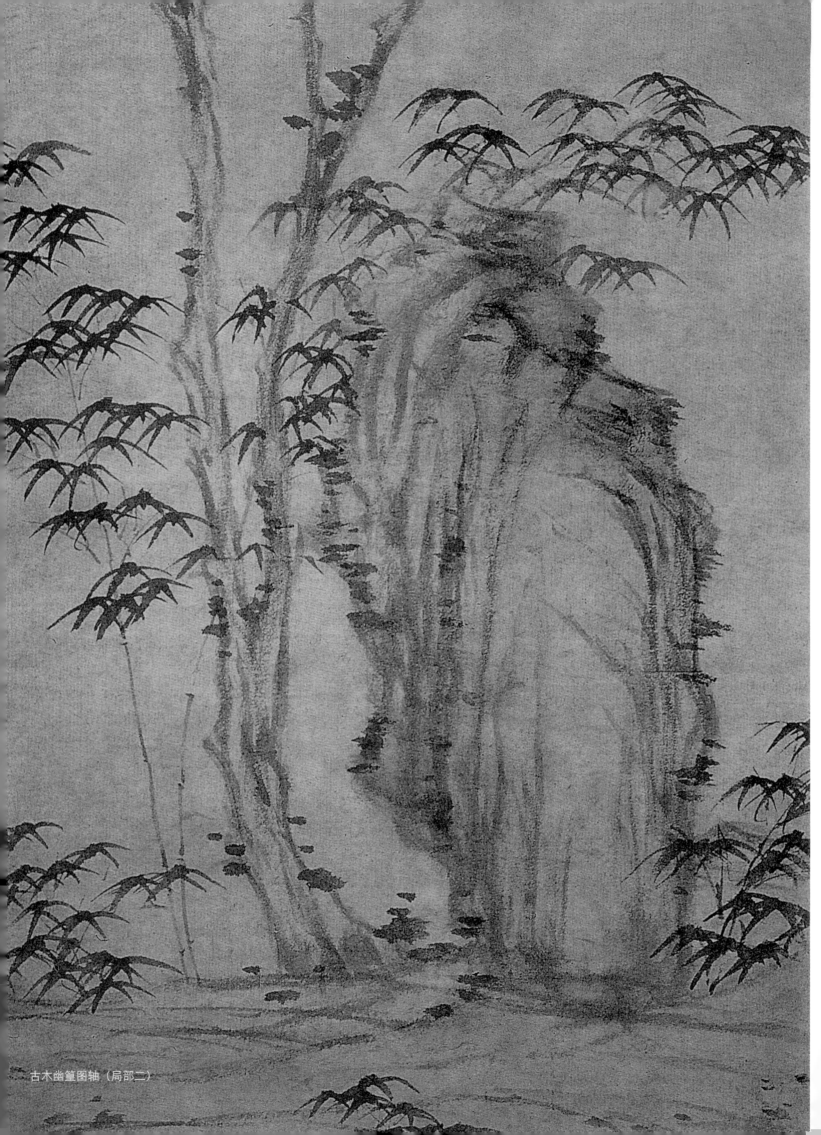

古木幽篁图轴（局部二）

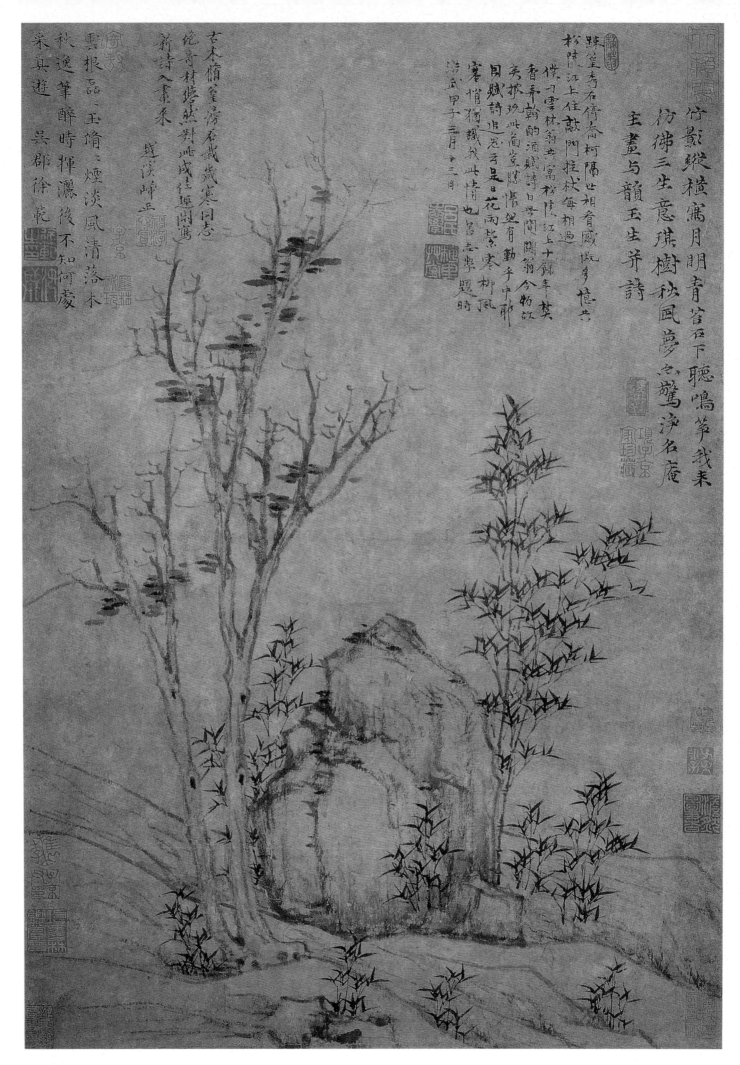

倪瓚　琪樹秋風圖軸　元　紙本墨筆　62cm×43.3cm　上海博物館藏

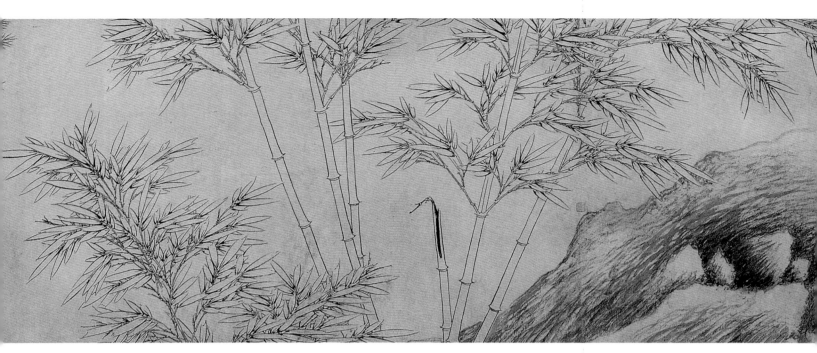

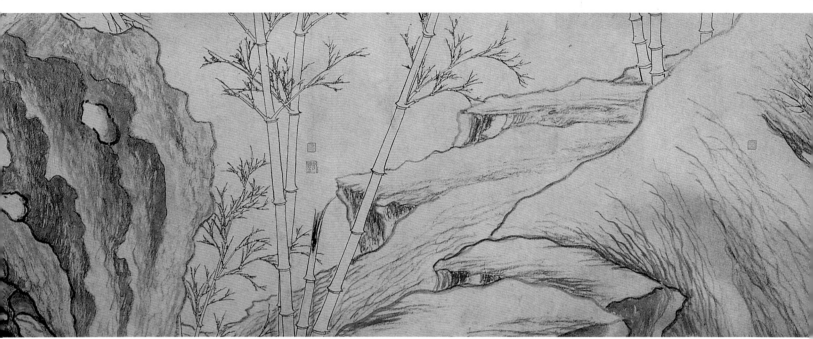

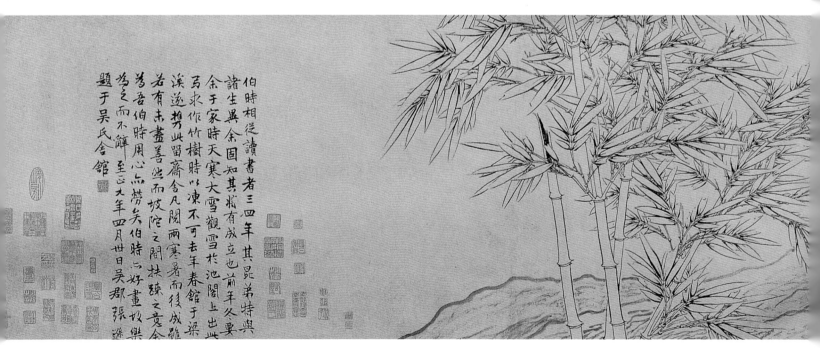

伯時相從讀書者三四年其昆弟特與
諸生異余固知其將有成立也前年冬要
余于家時天寒大雪觀雪柞池閣上出此
卷求作竹樹時以凍不可去年春館于梁
溪逸攜此留齋舍凡閱兩寒暑而後成雖
若有未盡善然而坡陀之間扶疎之意余
為吾伯時用心點勞矢伯時心好畫枚樂
為之而不辭至心九年四月世日吳郡張逊
題于吳氏舍館

张逊　双钩竹及松石图卷　元　纸本墨笔　43.4cm×668cm　故宫博物院藏

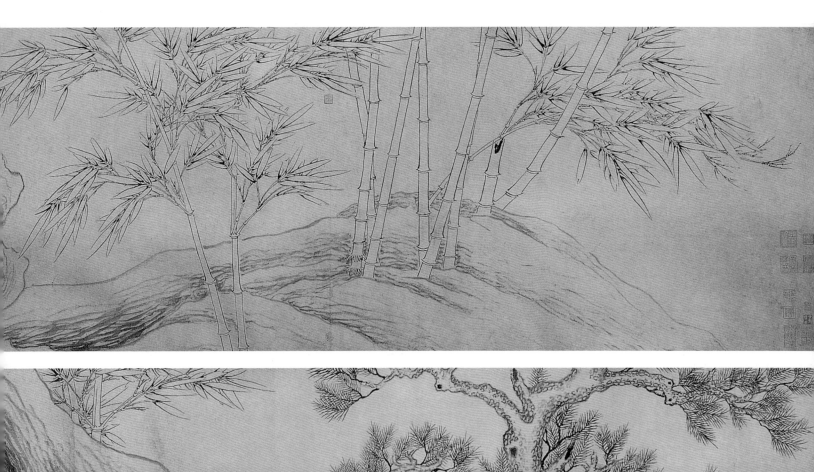

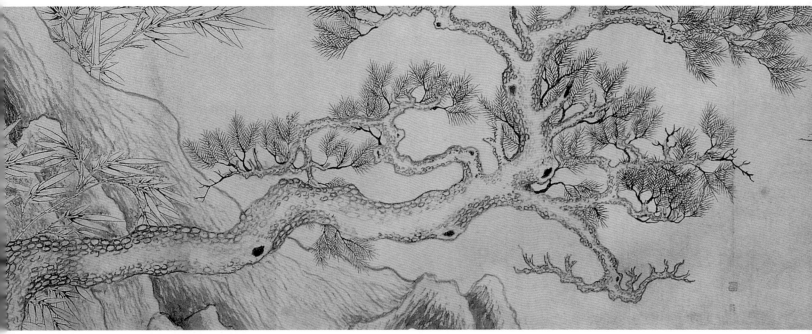

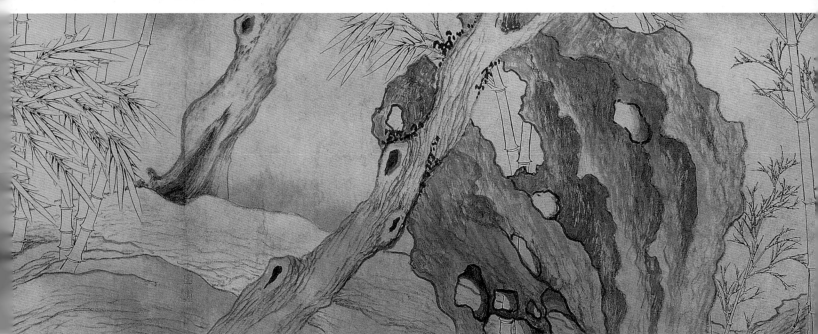

张逊，生卒年不详，元代画家。字仲敏，号溪云。吴县（今江苏苏州）人。清贫高节。博学，工诗善画。善画竹，尤精勾勒竹，妙绝当世。山水学巨然。传世作品有《双钩竹及松石图》卷。

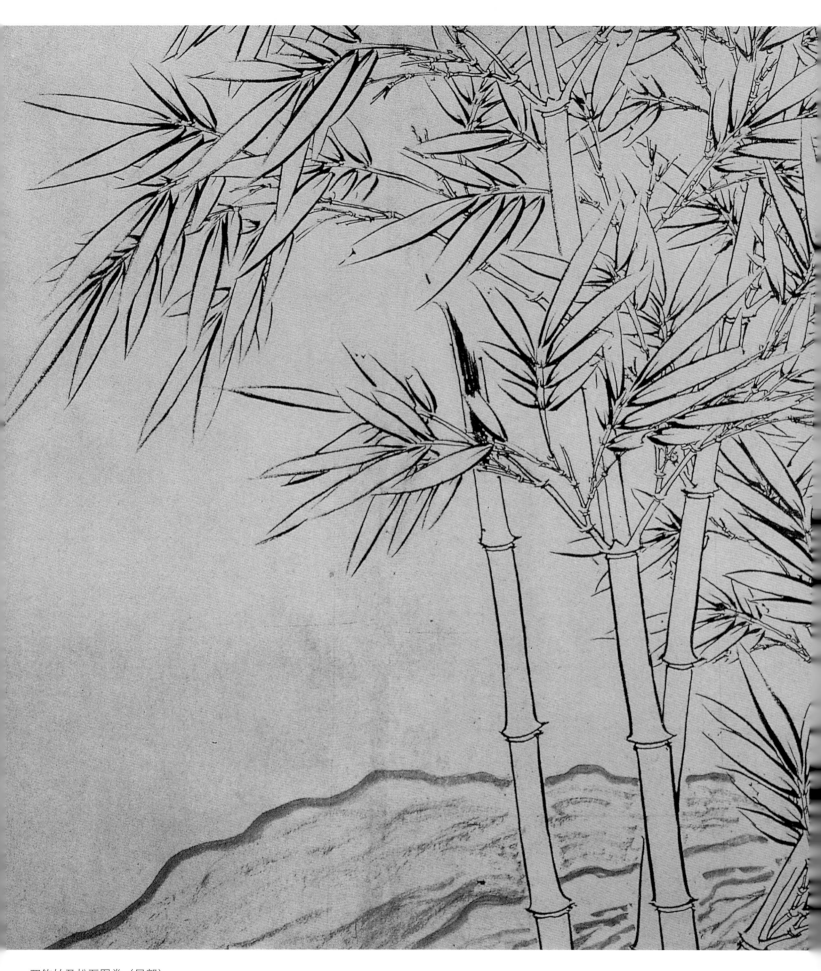

双钩竹及松石图卷（局部）

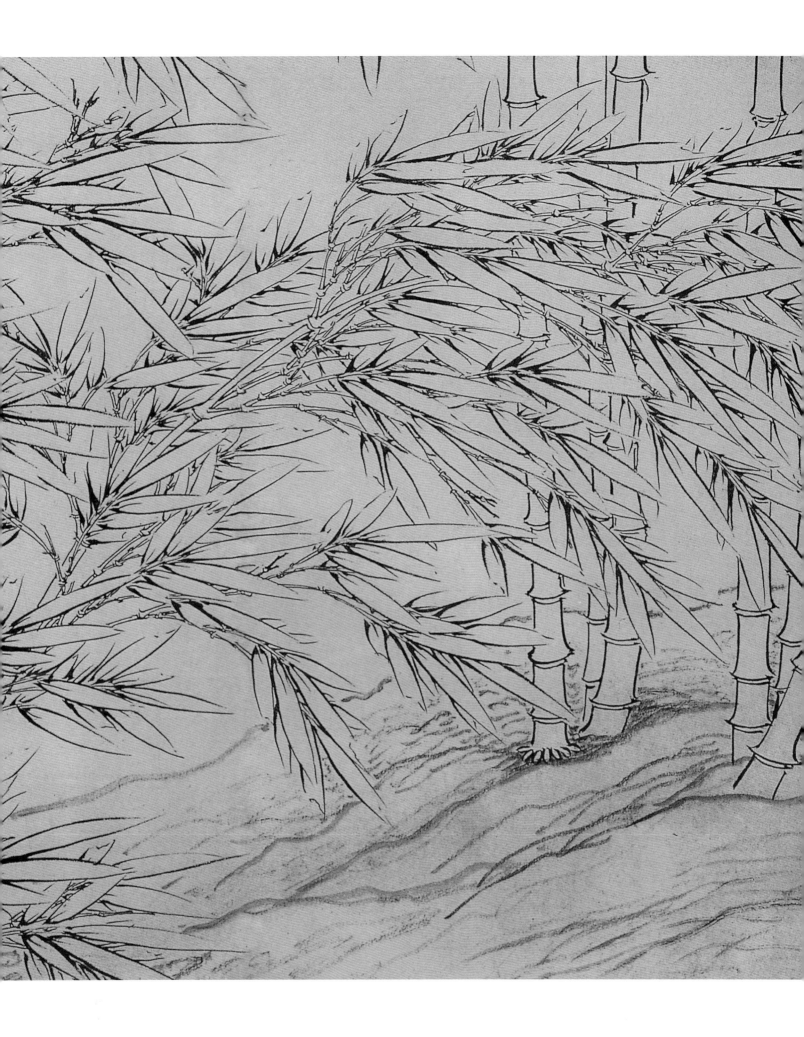

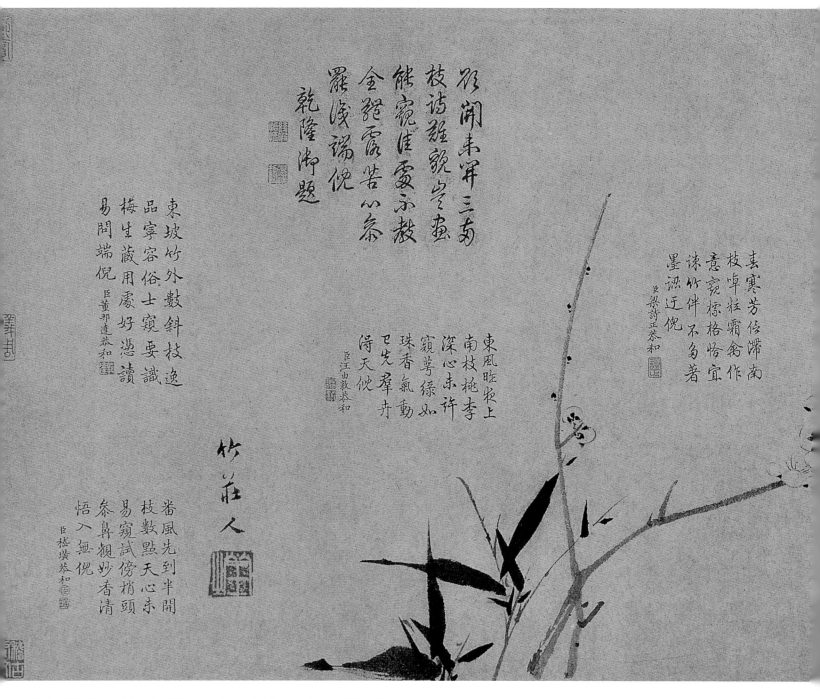

吴瓘　梅竹图卷　元　纸本墨笔　29.6cm×79.8cm　辽宁省博物馆藏

　　吴瓘，生卒年不详，元代画家。字莹之，号竹庄老人。嘉兴（今浙江嘉兴）人。多藏法书、名画，善画山水、窠石、墨梅和寒雀。笔墨生动，墨梅师法扬无咎。

墙角孤根株身纖小嬌羞無力
蟬眼微紅粉容未露不禁春色
待東君泪沒芳姿漸迤邐檀心
半拆緩步迴廊黃昏月淡那
時相得
至正戊子孟冬竹莊梅已蓓蕾
因賦柳梢青詞而
明遠適來索余作故寓梅就
書之

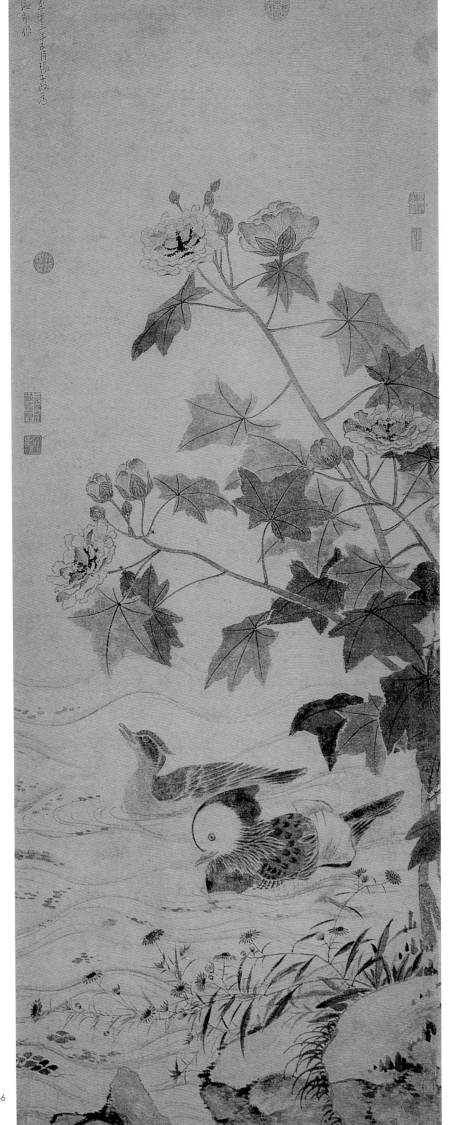

张中，元代画家。生卒年不详，约活动于元至正年间。一名守中，字子政，一作子正。松江（今上海松江）人。山水师黄公望，尤善绘花鸟，多以水墨点簇晕染，生动而富韵味，偶尔设色，清隽雅致。传世作品有《垂杨双燕图》轴、《芙蓉鸳鸯图》轴、《吴淞春水图》轴等。

张中　芙蓉鸳鸯图轴　元
纸本墨笔　147cm×56.8cm
上海博物馆藏

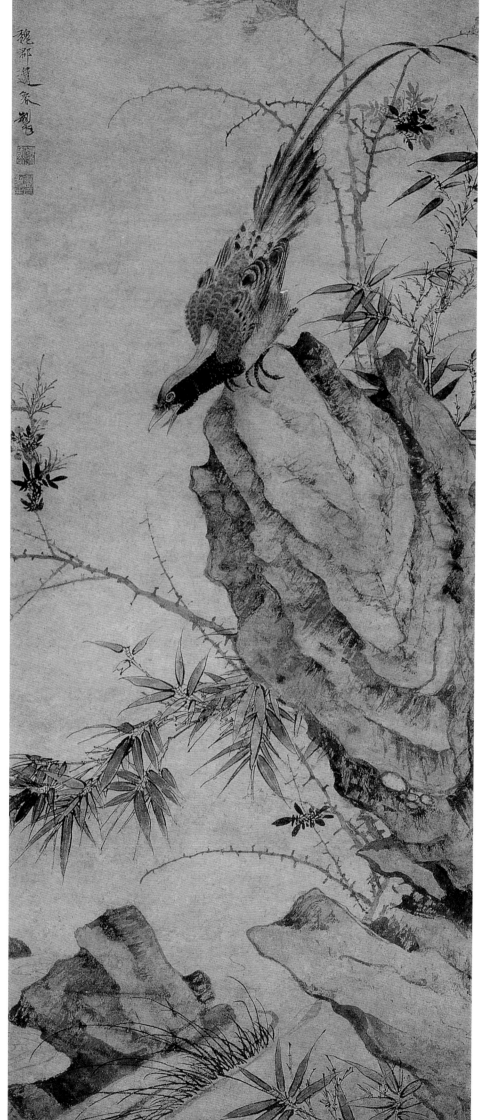

边鲁，生卒年不详，元代画家。字至愚，号鲁生。官至南台宣使。其籍贯说法不一，《起居平安图》自题魏郡（河南旧彰德府至直隶旧大名府境）人。善画水墨花鸟，工古文奇字，传世作品有《起居平安图》轴。

边鲁　起居平安图轴　元
纸本墨笔　118.5cm×49.6cm
天津市艺术博物馆藏

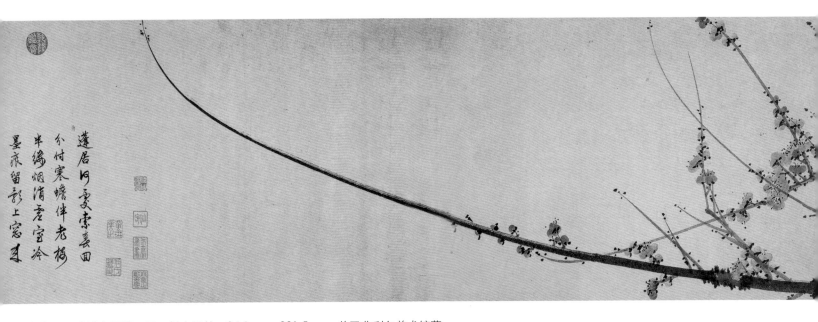

蓬居月变索奏田
分付寒蟾伴老樨
半缘烟消香宝冷
墨痕留影上宿牙

邹复雷　春消息图卷　元　纸本墨笔　34.1cm×221.5cm　美国弗利尔美术馆藏

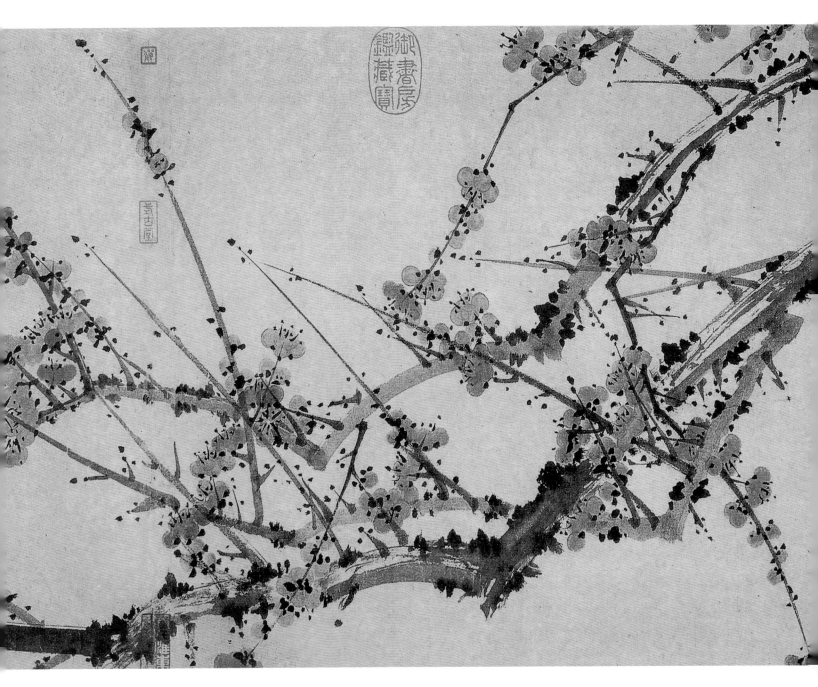

春消息图卷（局部一）

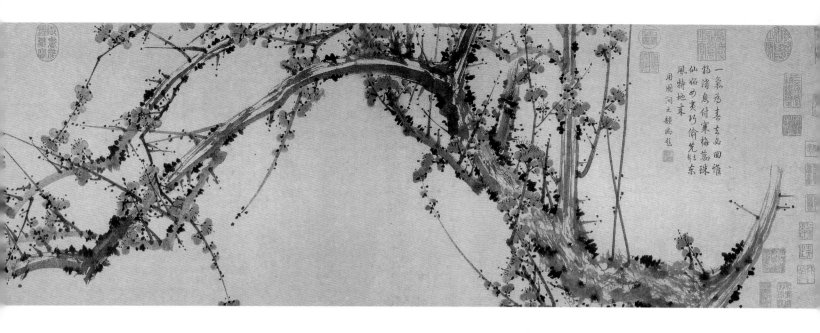

一氣為春玄必囘
物消息付寒梅蕊珠
仙蛻與真巧偷先彩東
風特地來
用圖河元賴煟題

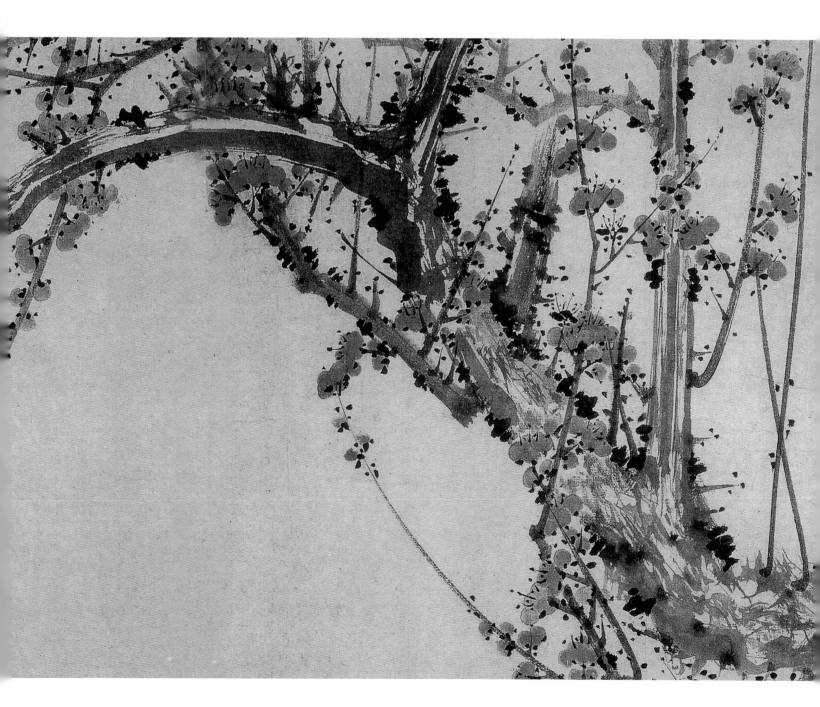

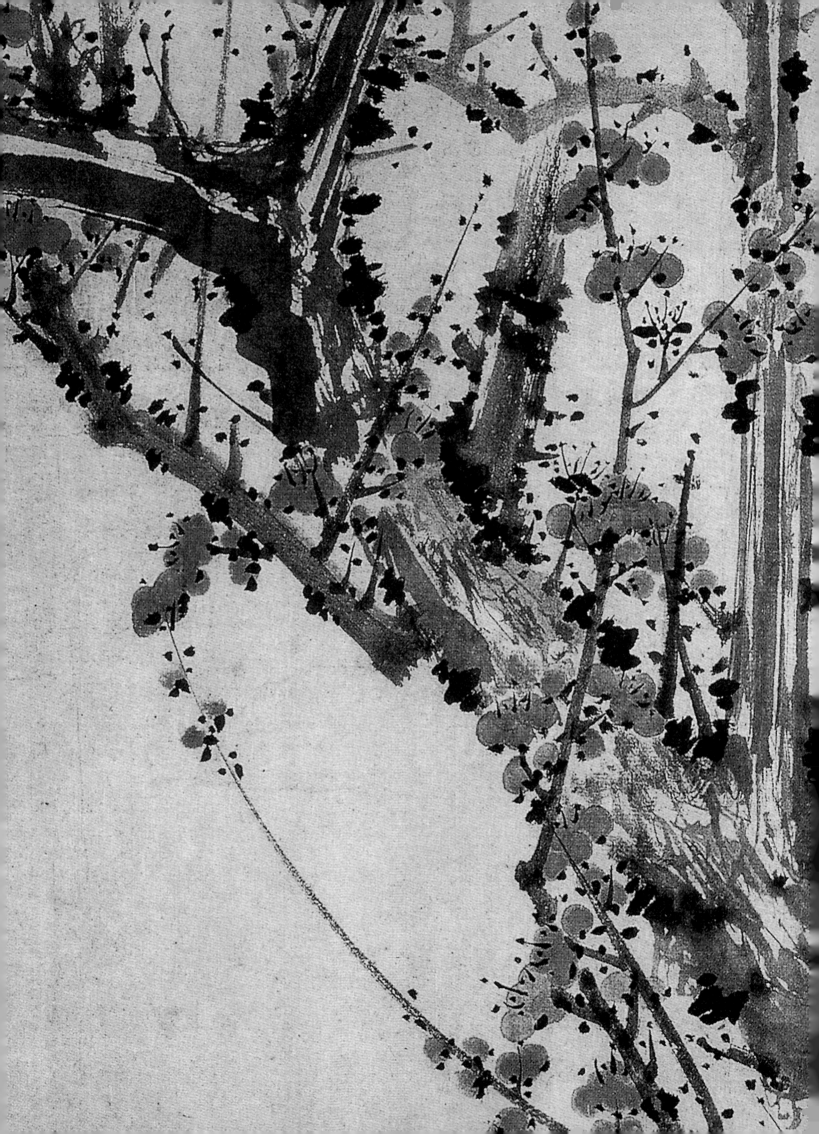

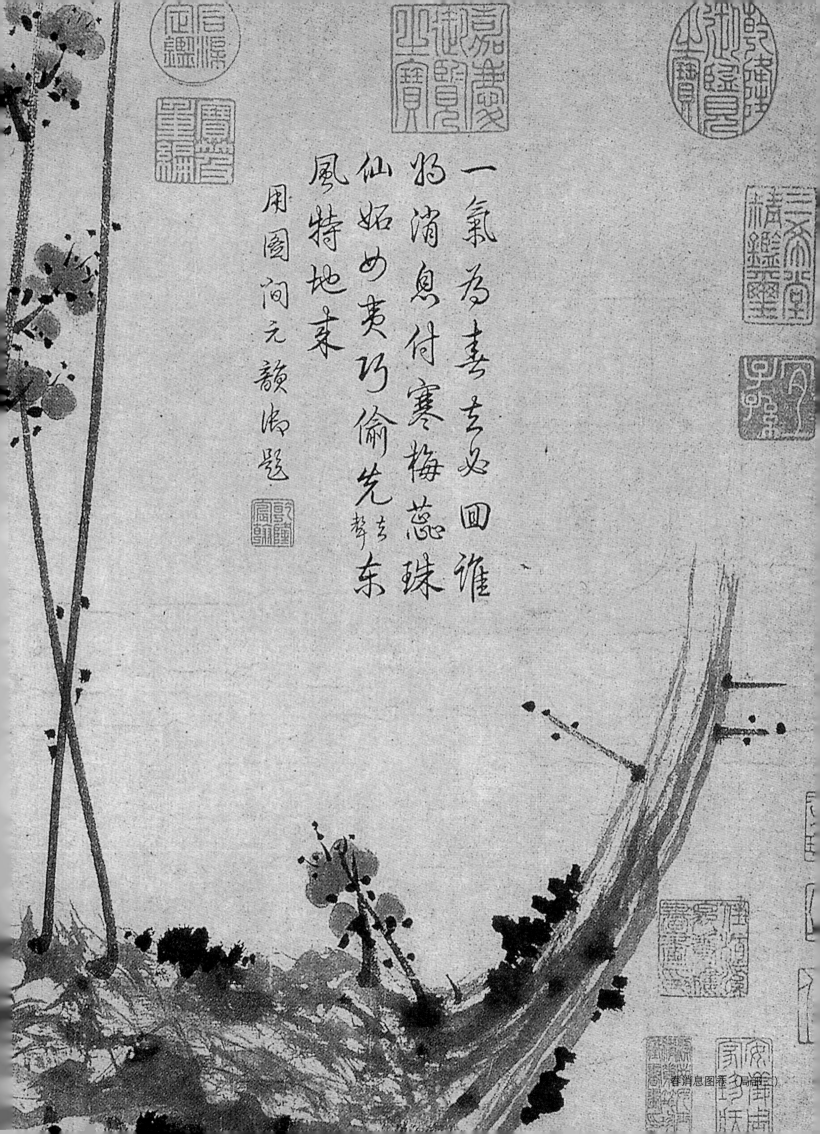

一氣為春玄必回誰
將消息付寒梅蕊珠
仙姑似夷巧偷先聲東
風特地來

用圖間元韻漫題

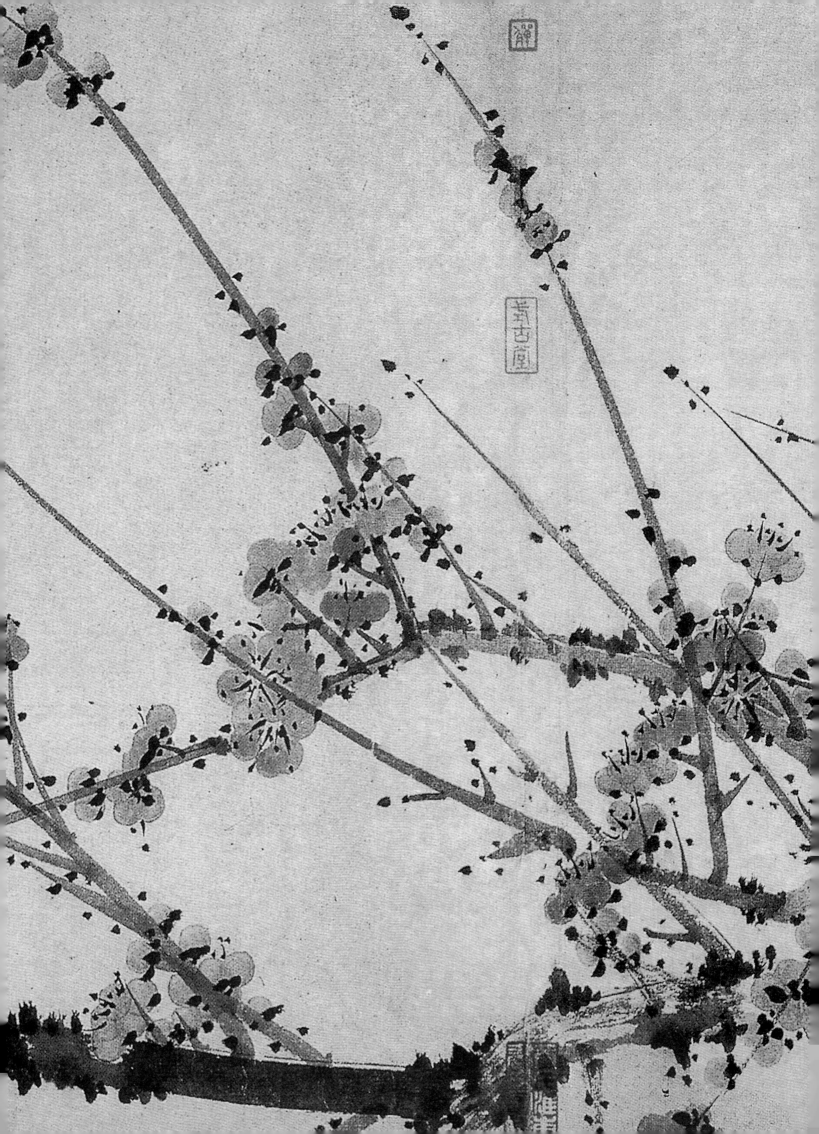

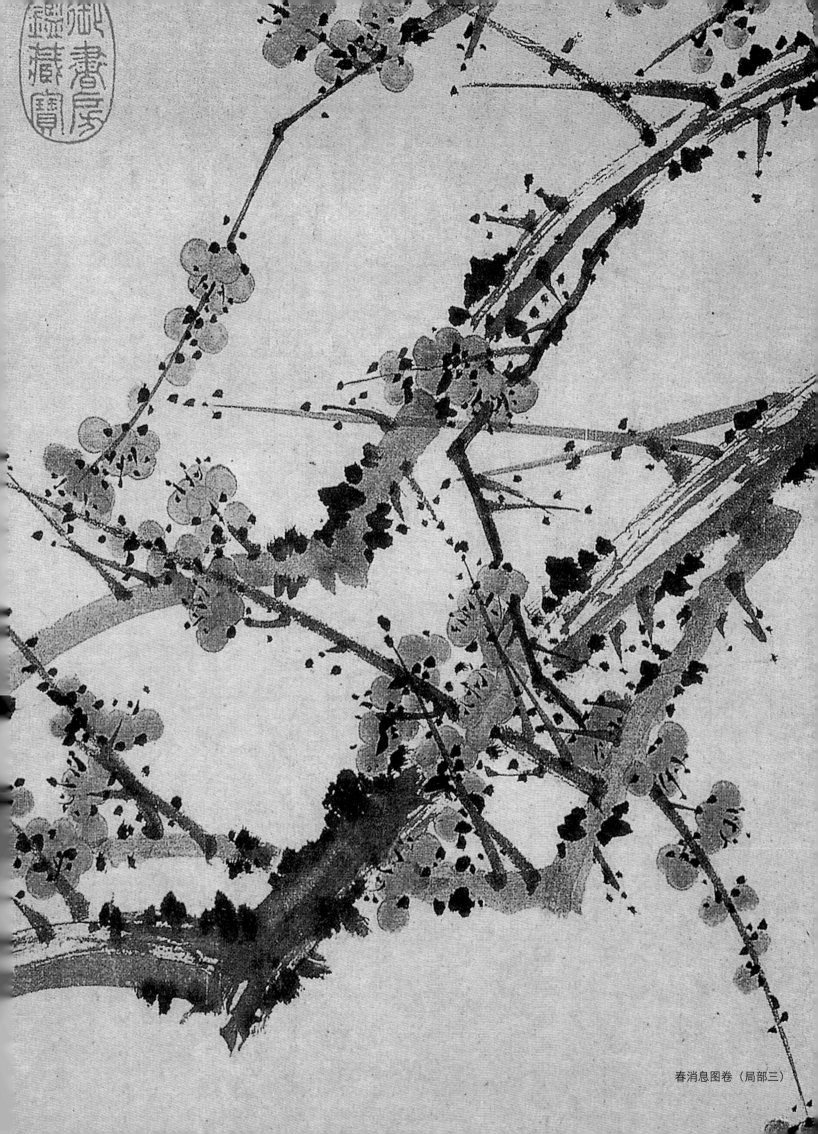

春消息图卷（局部三）

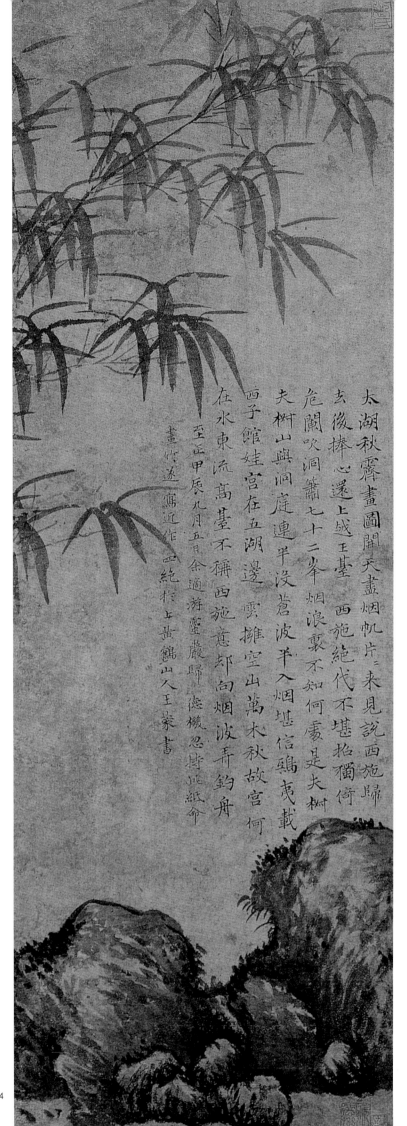

太湖秋霽畫圖開天畫煙帆片片來見說西施歸
去後捧心還上越王臺西施絕代不堪招獨倚
危闌吹洞簫七十二峰煙浪裏不知何處是夫樹
夫樹山與洞庭連半没蒼波半入煙堪信鴟夷載
西子館娃宮在五湖邊雲擁空山萬木秋故宮何
在水東流高臺不稱西施意却向煙波弄釣舟
至正甲辰九月五日余適游墨巖歸德機忍持此紙命
畫竹遂寫近作四絕於上黃鶴山人王蒙書

王蒙（公元？—1385年），元代画家。字叔明，吴兴（今浙江湖州）人。赵孟頫外孙。元末官理问，弃官后隐居临平（今浙江余杭）黄鹤山，自号黄鹤山樵。明洪武初年出任泰安知州，因胡惟庸案受牵累，死于狱中。工诗文书画，尤善画山水，师法董巨、赵孟頫而有发展变化，自具风格，为"元四家"之一，其山水画风对明清山水画创作具有很大的影响。《青卞隐居图》轴为其代表作，传世作品有《夏日山居图》轴、《秋山草堂图》轴等。

王蒙　竹石图轴　元
纸本墨笔　77.2cm×27cm
苏州博物馆藏

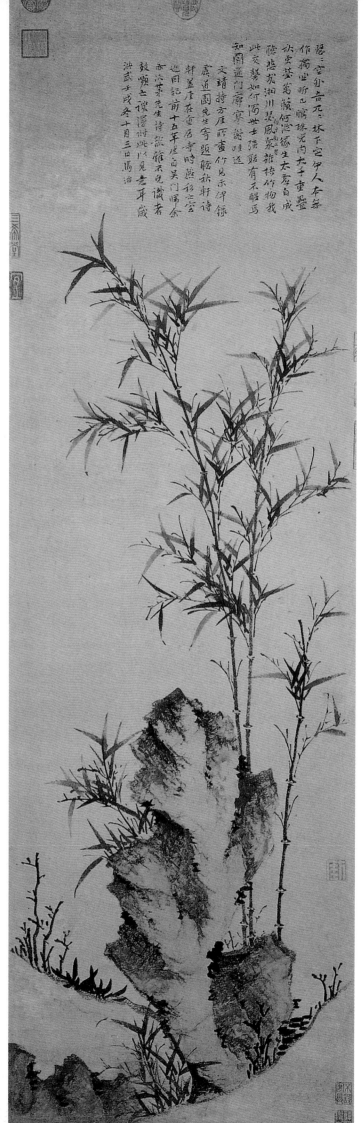

方厓，生卒年未详，约活动于元至正间。保安寺僧。吴（今江苏苏州）人。善画古木竹石，笔力挺劲，潇洒清逸。师法文同、苏轼，与倪瓒过往甚密。《六研斋三笔》谓其："墨竹淋漓，默坐对之如有声。"传世作品有《墨竹图》轴。

方厓　墨竹图轴　元
纸本墨笔　115.1cm×36.6cm
台北故宫博物院藏

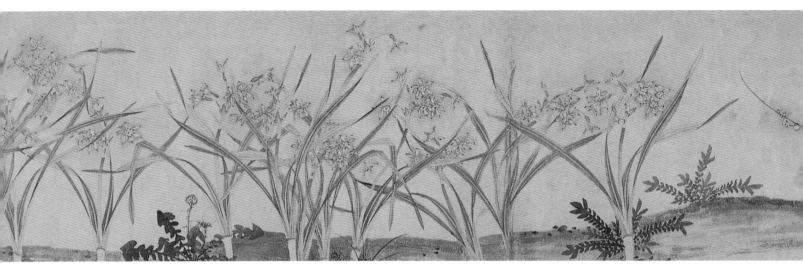

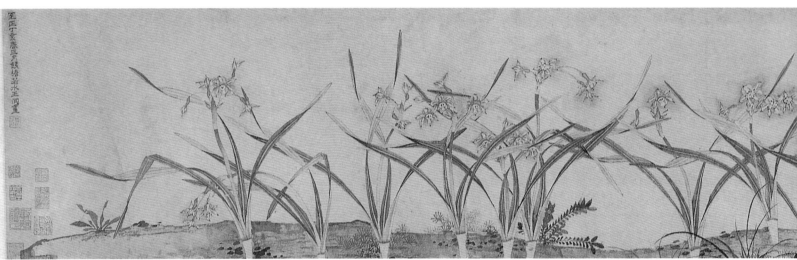

无款　梅花水仙图卷　元　纸本墨笔　29cm×401.5cm　上海博物馆藏

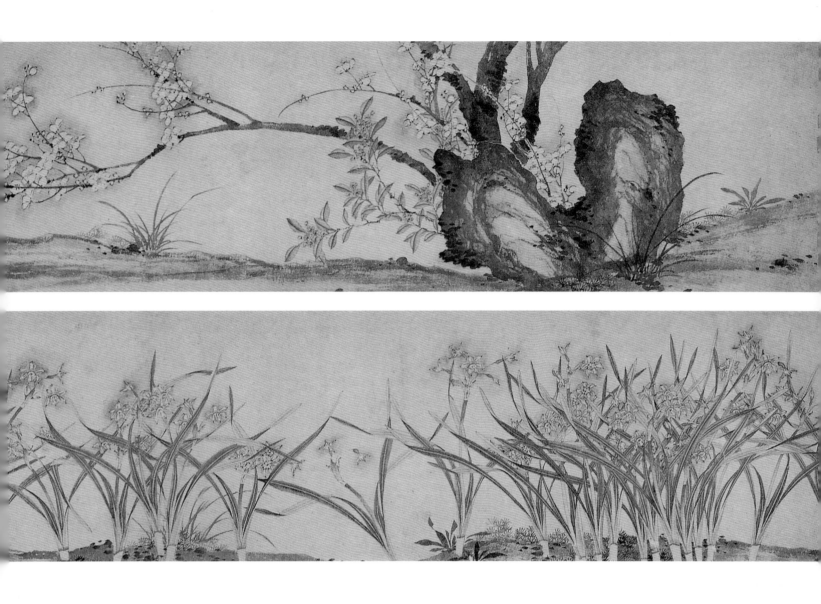

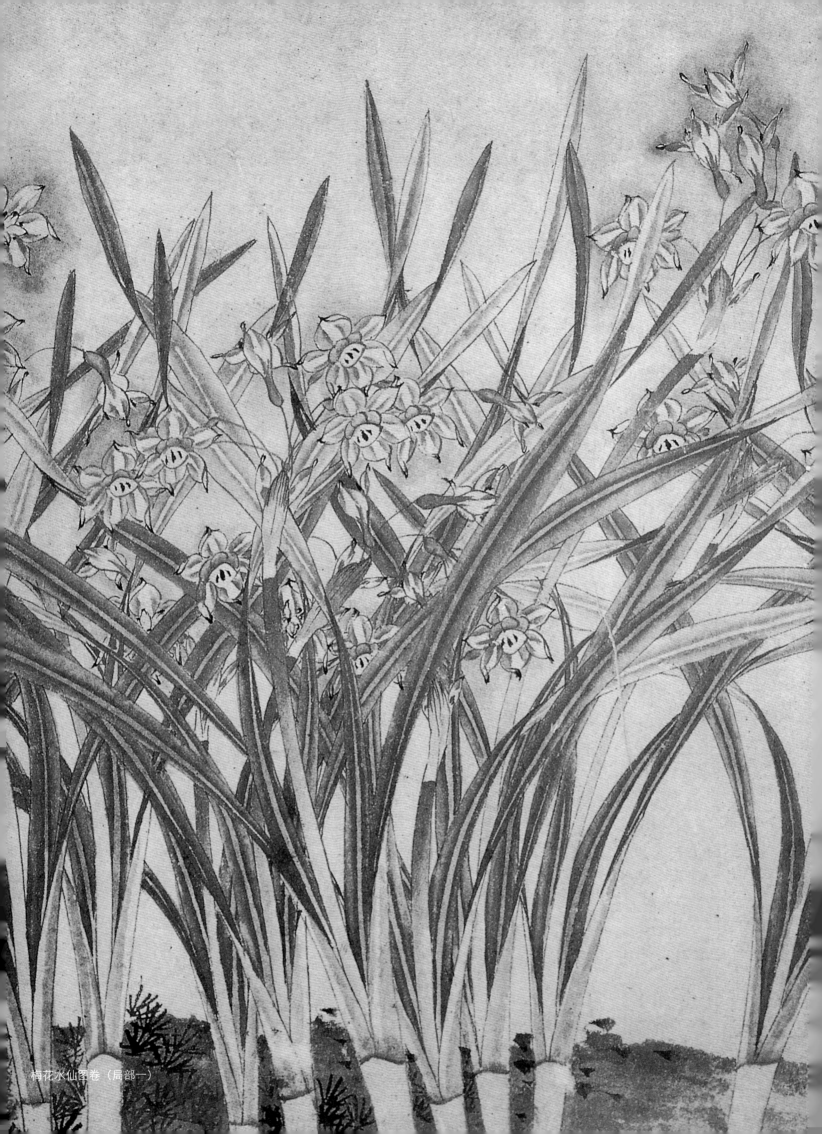

梅花水仙图卷（局部一）

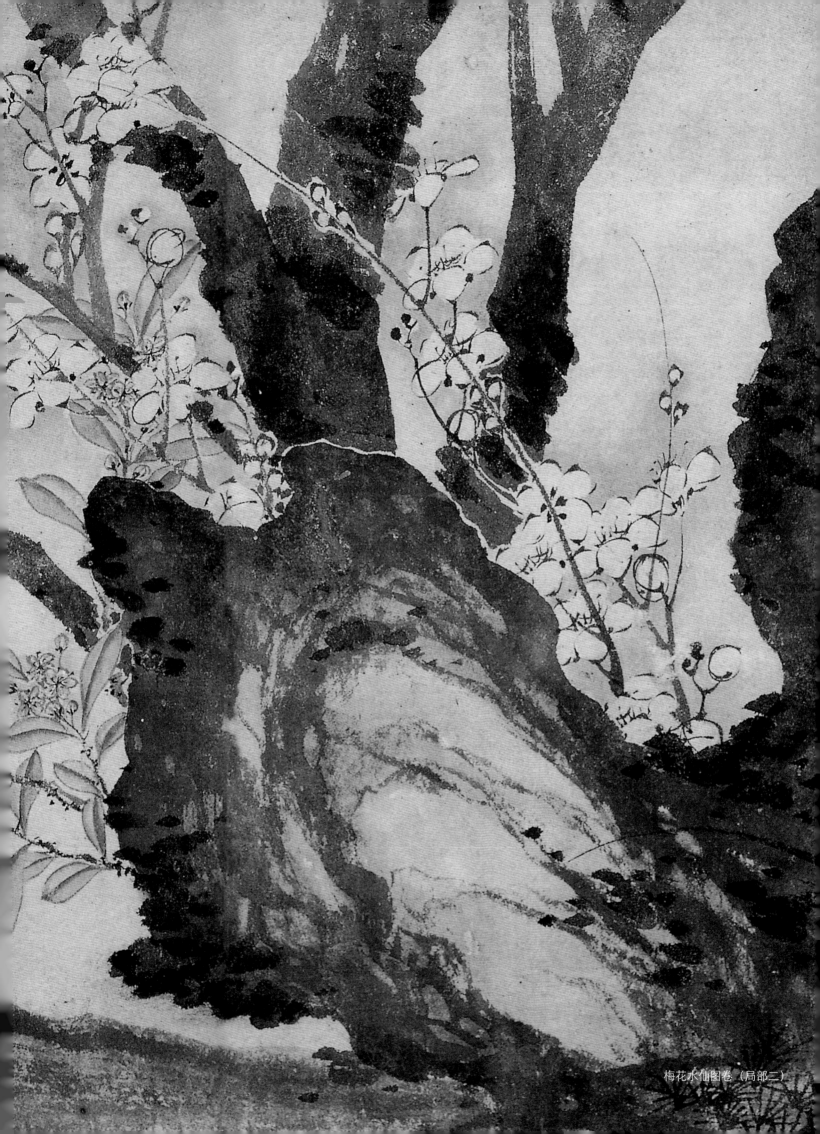

梅花水仙图卷（局部二）

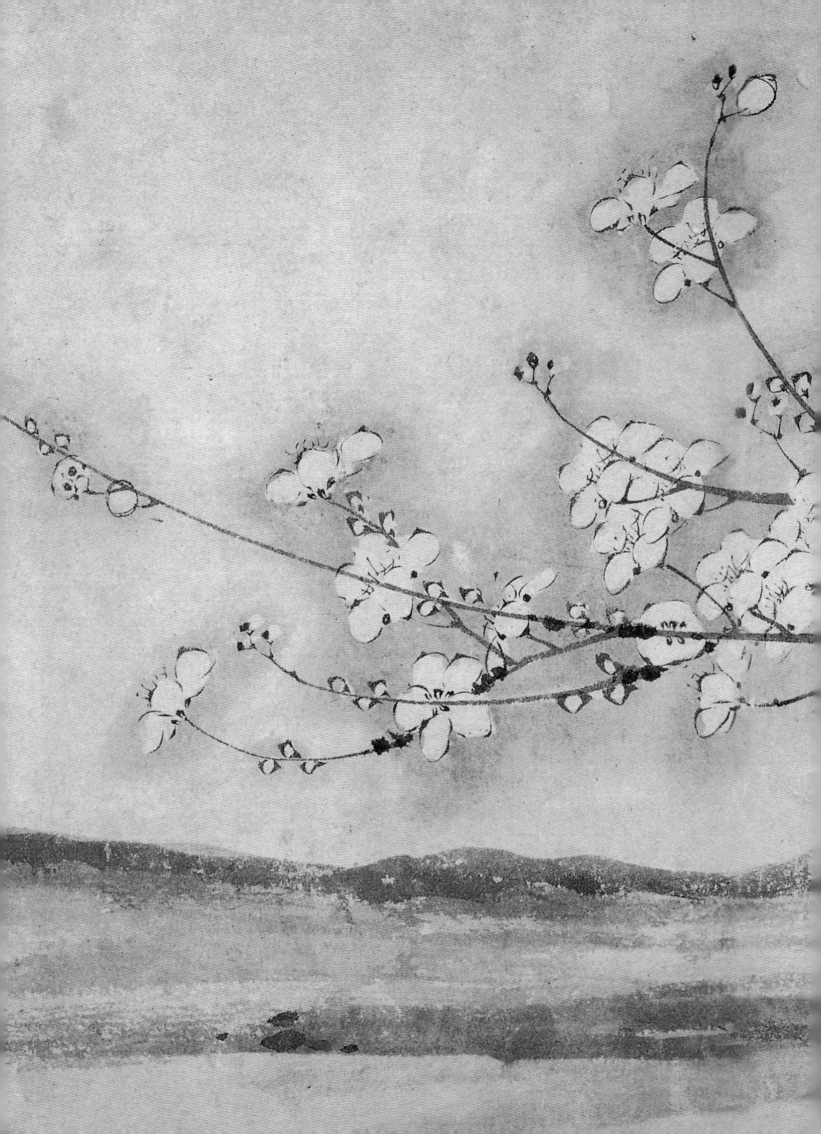

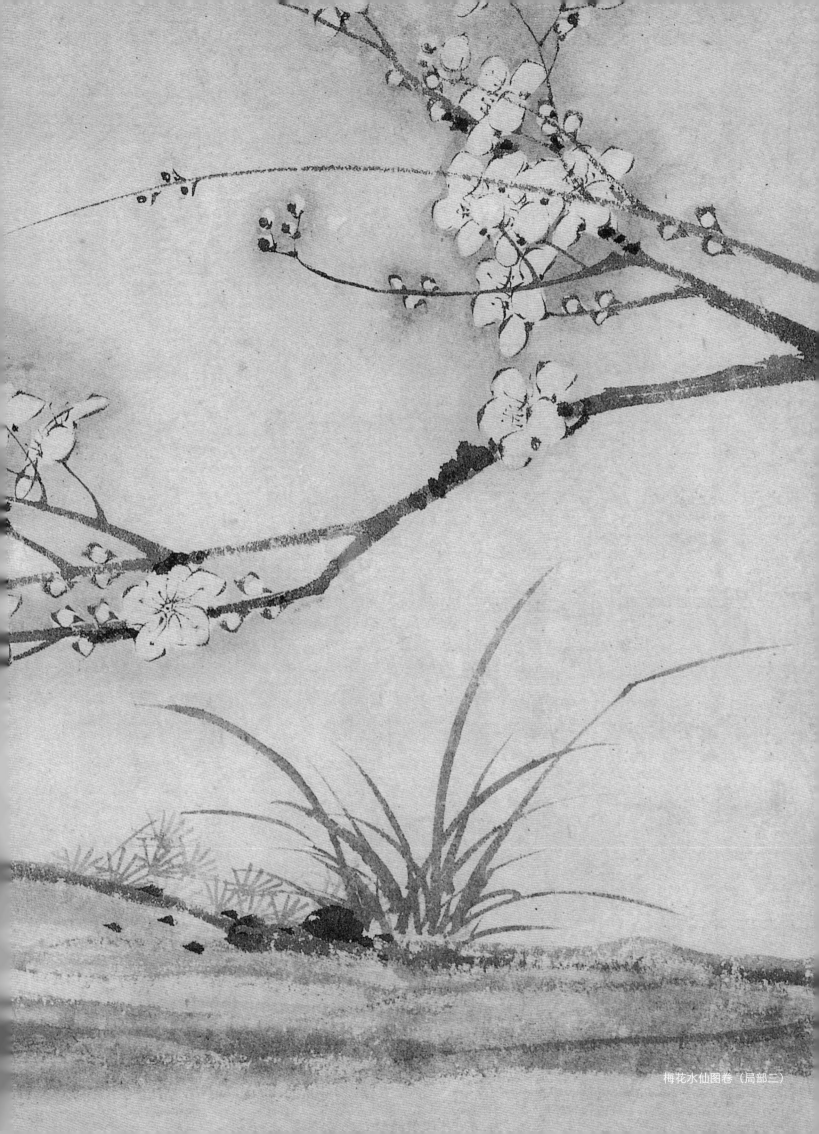

梅花水仙图卷（局部三）

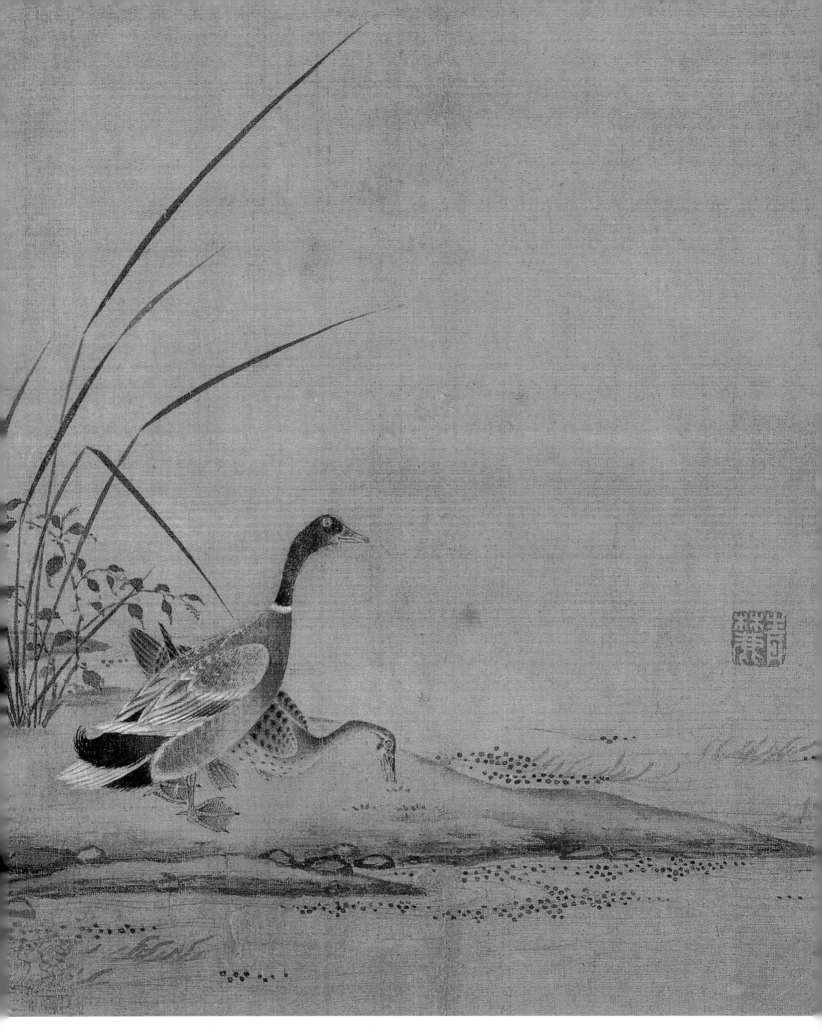

无款　双凫图页　元　绢本设色　25.7cm×22.3cm　上海博物馆藏

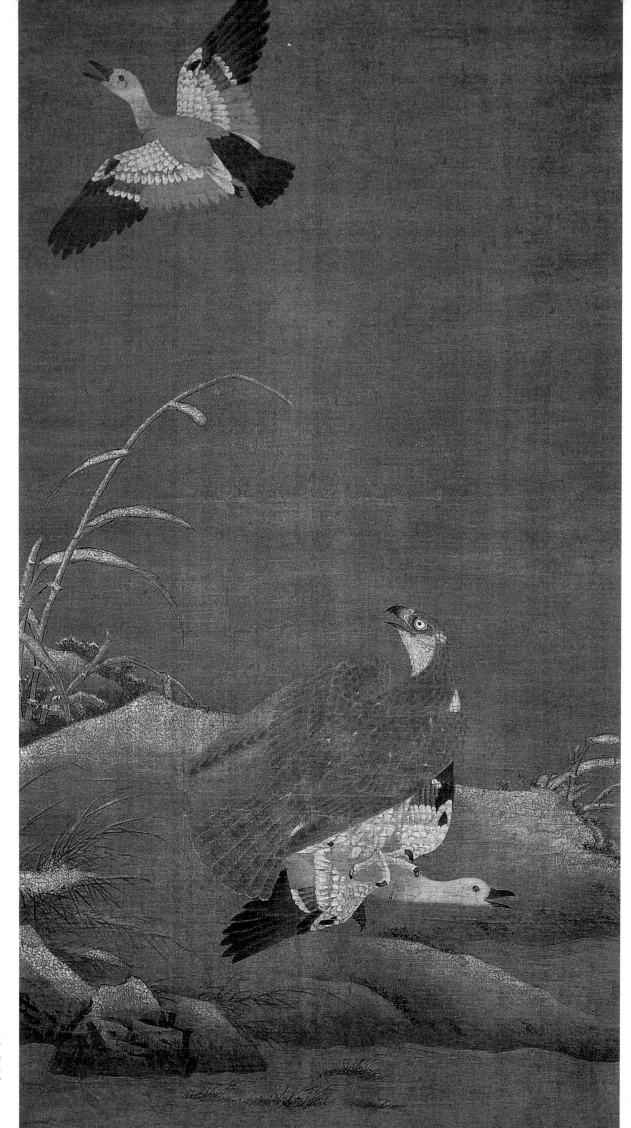

无款　鹰凫图轴　元
绢本设色　183cm×98cm
故宫博物院藏

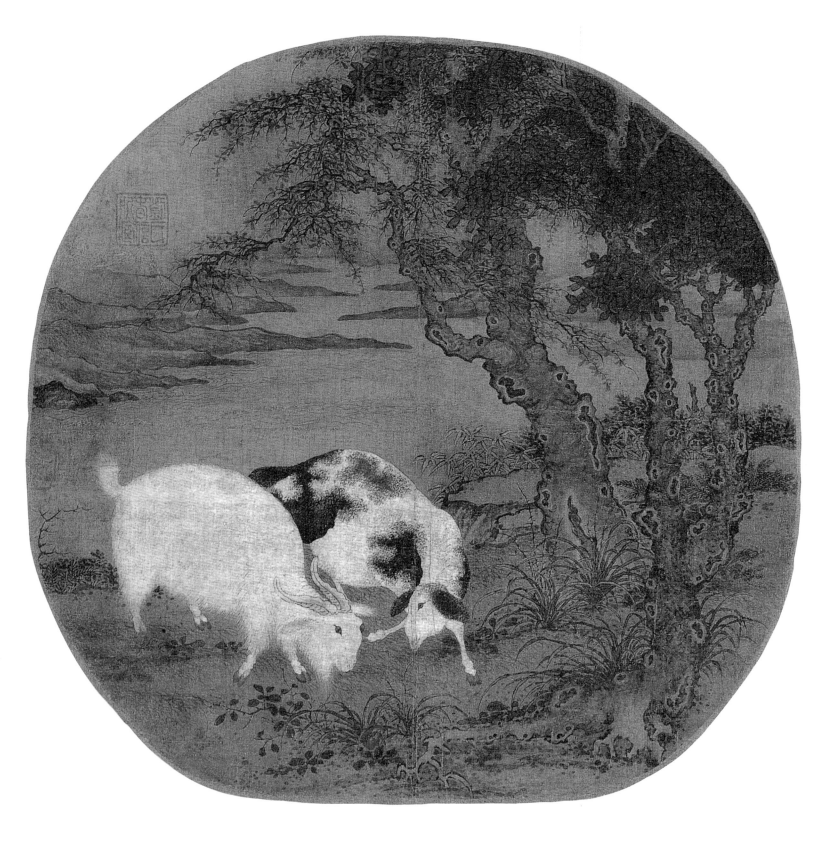

无款　林原双羊图页　元　绢本设色　26cm×27.1cm　四川省博物馆藏